古典・陶藝

林葆家

策劃　行政院文化建設委員會
　　　雄獅美術
召集人　陳郁秀
策劃小組　王壽來・禚洪濤・潘耕吉
　　　　　張書豹・魏嘉慧
出版　雄獅圖書股份有限公司
著作權人　行政院文化建設委員會
顧問群　石守謙・林曼麗・黃永川
　　　　鄭善禧・鄭明進・顏娟英

開放與自主
——共造台灣美術奇麗山河

　　四十本【美術家傳記叢書】的出現，初步呈現了台灣美術文化觀的開放與自主。這些美術家雖還不足代表台灣美術全貌，但已看出台灣美術文化的歷史與遠景。如果我們用同樣肯定這四十位美術家成績的用心，持續探索台灣這塊土地，未來或可循序漸進地出版更多對台灣美術有所貢獻的美術家傳記，則共同譜出「台灣美術百岳」的理想，可期可望。因此這套書出版的意義，不只在累積前輩一生的心血，更可激發當代美術文化工作者的信念。

　　本套書於民國八十一年開始策劃編輯。每階段十本，今為第四階段。經過多次顧問討論，決定以開放的心胸、自主的理念，接納各類美術家。因此，由早期水墨、西畫二大類，擴增到了膠彩、書法、雕刻、攝影、民俗彩繪、陶藝，乃至素人繪畫等類別。而美術家的選擇，除了本土美術家李梅樹、廖繼春、陳澄波、陳進、洪通等二十七人；戰後來台美術家，溥心畬、于右任、余承堯等十二人；還包括一位以描繪民俗台灣著名的日籍畫家立石鐵臣。他們以豐美的人文素養，彼此交匯於台灣，散發出中原文化、本土文化，乃至東洋文化的芬芳，嘉惠無數學子。

　　不論是人瑞美術教育家吳梅嶺，或雕出台灣人民情感的黃土水，或勤於寫生台灣的席德進，或以影像留情的張才，或長期素描礦工的洪瑞麟，或四處彩繪台灣寺廟的陳玉峰，或默默以書養氣的曹秋圃，或留下文人四絕的江兆申，或熱心工藝的顏水龍……等無不以其豐沛的才情與不悔的志業，共造台灣美術文化的奇麗山河。

　　期盼透過前輩美術家的足跡，引導台灣走向未來更寬容的文化視野，以及更豐厚的藝術表現。

目錄

I **棄醫從陶**
改善人們的生活品質 8

出身台中望族 10
棄醫從陶的動念 12
奠定學理和實作基礎 13

II **創業維艱**
尋找台灣的黏土和礦石 18

創立明治製陶所 20
走遍全省探查土質 24
光復後投入陶瓷產業 28
生活點滴都是陶 31

III **推廣陶瓷**
公開經驗苦口婆心 42

有如科學家的窮究精神 44
到處聳立著紅磚大煙囪 46
擔任中華陶瓷廠首任廠長 48
撰文、講述陶瓷技術 50

IV **陶林陶藝**
從生活陶到創作陶 64

開辦私人陶藝教室 66
展覽是進步的動力 74
實至名歸薪傳獎 78

V **古典創新**
兼具理性與感性 96

鑽研古陶瓷坯土和釉色 98
建立新古典美學觀 101
兩次個展盛況空前 114

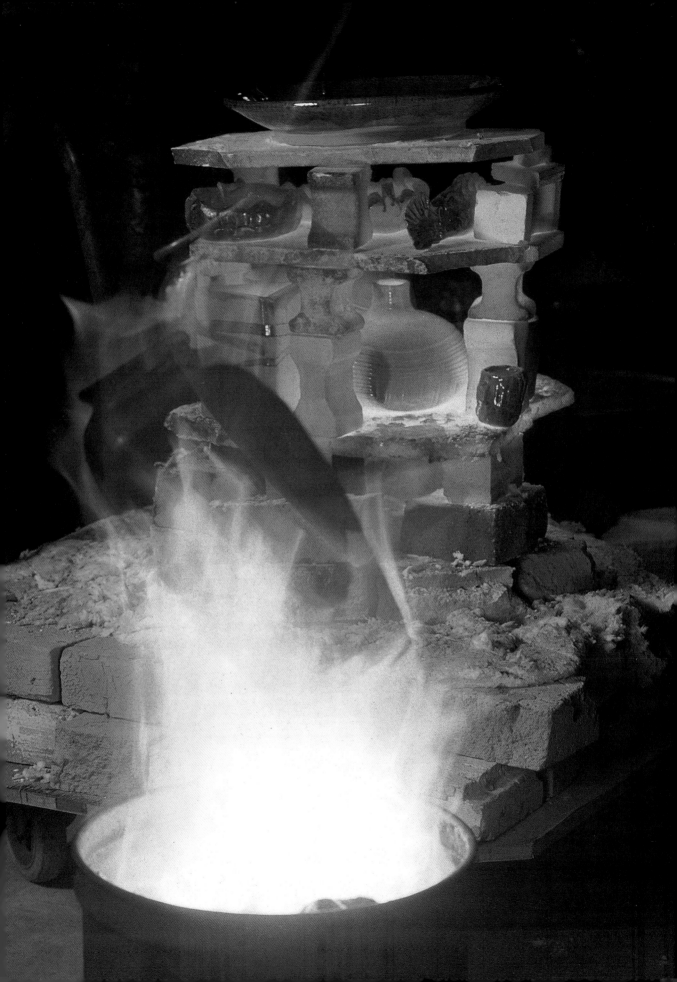

人有心 土有神

「我們可以說陶藝製作的每一因子，
好像是一首由不同音符構成的曲子，
以各種樂器來演奏，精確和諧，
睿智的詮釋才能使人間充滿天籟之聲。
所以陶藝就好比是土與火的協奏曲，
作者既是指揮也是演奏本身，
唯有充分明白全部因素的奧妙，
以有內涵的創作意識來表現作者的風格，
成果才會充滿靈氣，
作品才會傳神而扣人心弦。」

——林葆家

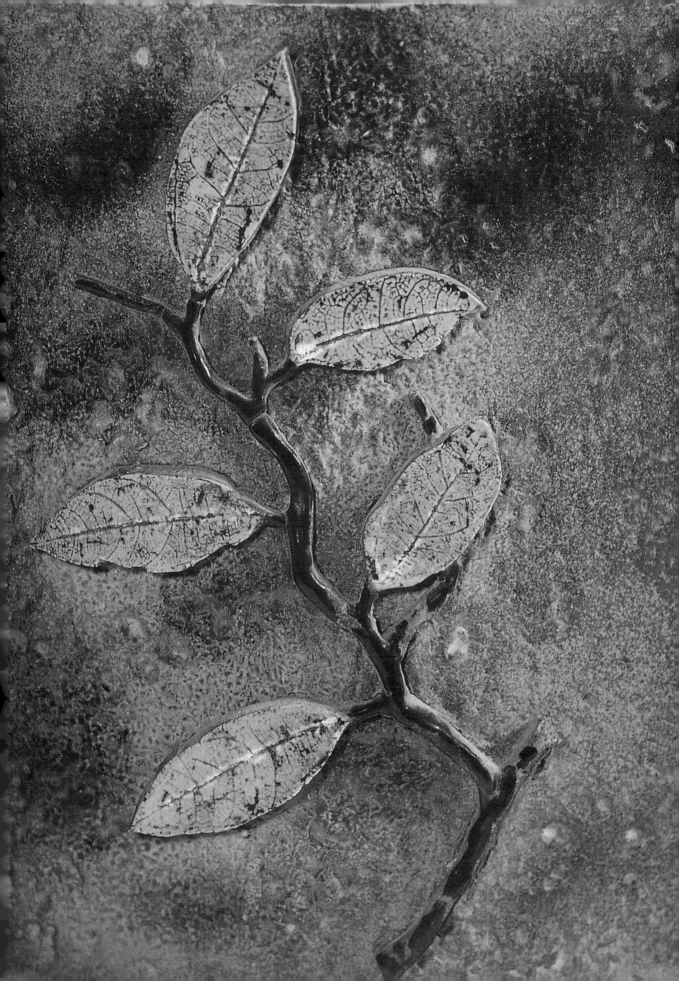

I

棄醫從陶
改善人們的生活品質

飯桌上，

男孩邊吃著飯，

一邊手裡捏玩著散落桌上的飯粒，

一粒、二粒、三粒……揉成圓、

捏成扁，或單個捏搓，

或聚合捏在指間。

猛然聽見媽媽的輕喝聲，

才回過神來扒口飯。

一輩子玩泥巴的林葆家，

在回憶童年時，

提到這捏飯粒的小小嗜好

總讓他覺得趣味無窮，

彷彿是冥冥中

與黏土為伍的最早因緣。

林葆家 恆 25×25×32公分 1980年

恆（局部）

| 1913 | 宮信太郎設立「台灣煉瓦株式會社」。 |

1913 宮信太郎設立「台灣煉瓦株式會社」。

1918 苗栗街設立「苗栗窯業株式會社」、後宮信太郎設立「北投窯業株式會社」、劉樹枝
設立「協德陶器工廠」於南投街。

出身台中望族

位於台中縣神岡鄉社口村的林宅，創建於清光緒元年。這座兩進四合院大宅，如今已被列為三級古蹟。「慶積有餘父子勳名昭世德，芳流不替後先州牧紹家風」，這是林宅正廳「大夫第」門上的對聯，已經傳承了好幾代人，也正是林氏先人的最佳寫照。原來林家祖籍廣東陸豐，清康熙年間渡海來台。同治年間先祖林振芳，以貢生奏授「中書科」職銜，八年後並任彰化縣「同知」。平日樂善好施，扶危濟困，深得地方人士的尊崇。

●日治時期的一九一五年十二月十八日，長子林葆家誕生於此名望世家，父親林喜榮擅詩文音樂，伯叔們都熱愛字畫、收集古董。一九二二年，林葆家進入在大社的岸里公學校接受啟蒙教育。父親對於子女的教育採取開明、放任的態度，鼓勵各自發展不同的志趣。也因此，當他快樂的度過小學階段，在不知「考試」為何的情況下，第一年沒有考上中學；後來發憤圖強，終於進入人人稱羨的台中一中。次年二弟葆鄉也考進同校，兄弟倆人宿於同寢室上下鋪，朝夕相處，互相勉勵，手足之情深厚。

●在學期間，林葆家數學、理化成績優

位在台中神岡社口的林家古厝「大夫第」二進正身立面

1994年6月，維修中的古蹟林家大夫第。（薛瑞芳攝影）

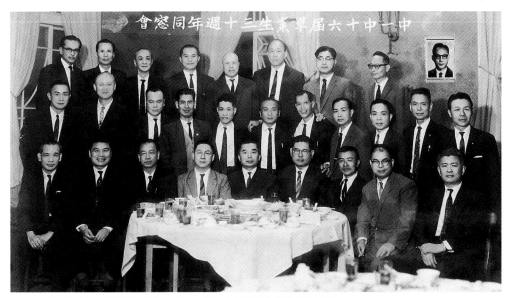

1958年林葆家（左上最後排）參加台中一中第十六屆畢業生三十週年同窗會。

異，同時興趣廣泛，涉獵文史書籍。課餘熱衷劍道和桌球，閒暇時吹口琴、唱歌自娛。每逢假日兄弟倆相約回鄉里承歡膝下，經常與堂兄弟們談抱負、說理想；也曾有無數個夜晚，在飄散著花香的庭園裡，傾聽父親數說先人的奮鬥事蹟。父親幽遠的洞簫聲，成為林葆家少年時期最難忘懷的回憶；生長於如此優渥與文藝氣息濃郁的大家族裡，林葆家溫文儒雅的性格逐漸顯露出來。

●以當時的學制而言，中學畢業後可進入高等學校，然後再進入大學專門科系。但當時大學極少，有些科系如政治、外交甚且限制台灣學生就讀，因此家庭經濟富裕的人多半步上遠赴日本「內地」深造的路途。台中一中甫畢業，隨即跟著家族內兄長的步履赴日求學。由於家族內習醫者眾多之故，他順應潮流地進入醫學院就讀。當時的社口村是中部文風鼎盛之地，赴日者多達十餘人。

●然而，就學之後才驚覺與自己的志趣相違，勉強讀了一年轉入經濟系，卻還是無法滿足心中某種蠢蠢欲動的念頭。說不明白自己想要的究竟是什麼？他內心真是悶悶不樂。

林葆家的父親林喜榮先生

林葆家的母親林張金女士

棄醫從陶的動念

●在人生岔路上徘徊的林葆家，有一天很偶然地到同學家中作客。同學的父親是日本知名的陶藝家，使用極為精緻的茶具煮茶待客。他參觀了整個作陶過程，看到柔軟的泥土在轆轤上忽高忽低的旋轉，變出了許多碗罐……那情景深深觸動了二十歲青年的心，回家竟然徹夜不能成眠。

●「我找到了，我終於找到我心裡所嚮往的……」寫於六十歲的〈火與土的藝術〉一文中，他這樣描述當年撥雲見日的心境，此後，像著了魔似的，所有課餘時間都用來習作陶藝。即便如此，仍然無法安撫那顆躍動的心；幾經思索，和當時就讀慶應大學醫科的二弟及家鄉的父母商量後，毅然決定進入京都高等工藝學校窯業科，專攻陶瓷製作。

●歷經年餘，深覺進度緩慢，便利用晚間再進國立陶瓷研究所。畢業後又入試驗所開設的研究班，接受密集而深入的陶瓷專業知識。當時班上有八位學生，只有他一人來自台灣。

●回顧當年從事陶藝的動機，林葆家曾仔細剖析說，其實不只是手藝之美的觸動而已，「改善台灣人的生活品質」才是真正支持他的原因。當時的台灣一般人尚無能力使用陶瓷器餐具，更遑論精美的瓷器。那年頭，抽水馬桶還未普遍，室內鋪上美麗、乾淨的瓷磚是少數富裕人家的行徑，大部分是紅磚或土牆的傳統民宅，還未貼掛各式建築瓷磚。

●經常往來日本與台灣之間的林葆家，目睹了兩地民生狀況的天壤之別，自己雖然出身望族之家不愁生活所需，卻暗地立下了「改善生活」的濟世目標。與他情同手足的台灣師範大學美術系教授蘇茂生認為，這種「出於救世情懷，預料整個台灣環境變遷，在重重壓力下破繭而出的睿智抉擇，眼光多麼準確和難得！」

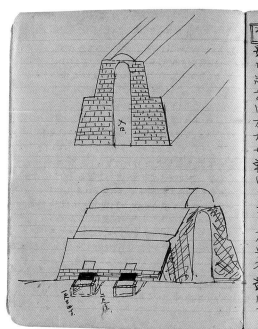

參觀「小松城製陶所」的日記本，寫於1938年7月14日，左頁繪上碳窯圖。

奠定學理和實作基礎

●有關林葆家在日本五年的求學過程，如今唯有從多年前的日記本中去探尋蛛絲馬跡。目前所見最早的一本寫於昭和十一年（一九三八年）七月中旬，紙張已經泛黃，以鋼筆書寫的日文筆跡也已褪淡了，然而字裡行間依舊顯現當年到石川縣「小松城製陶所」研習九谷燒的情景：第一日（七月十一日）揉土的方法有兩種，菊花形揉法以及將陶土置於轆轤台上拉壓，隨心所欲的伸縮。但一天下來還無法順暢地學到揉練陶土的要領……這點非常重要，這關係到陶器製作出來的效果。

●第二天、第三天連續幾天，每天早上必練習揉土，然後專心製作小茶碗的粗形坯。起初「無法隨心所欲」，到「總算作出個較像樣的」，後來「又順利地做了數個」……日記上如實描寫，反映出當年工廠實習時實務操作帶來全新的體驗，甚至興起日後設立窯場的念頭。

●然而，最令人期待的莫過於首次作品燒成時，林葆家極為詳細的記錄著：

「第四日（七月十四日）早上六點半，窯的火口放入柴薪開始點火。接著使用煤炭，它是火力最強、最持久的燃料。九谷燒需要強旺的火……在火口中使用的鐵爐格子是一種耐高溫的鐵。窯長時間沒有使用或是新窯點火後，要從煙囪下方的穴洞

中燃燒柴薪，好讓煙氣流動順暢。從窯底煙道至煙囪間的空孔底部，放置要粗燒的匣缽以留下空隙。點火的頭一小時，火口不加蓋，用鐵鏟加入煤炭，約過半小時再加炭……」

「……正面窯門旁的上方有二小孔A及B，於燒火過程中可觀測以加減燃料。起先A及B孔內達到赤紅色時，C孔內看到的煙霧呈黑色，這時約過十二小時。隨著時間流逝，逐漸由赤紅變為明亮，最後變得像日光一般白。從初點火到十二至十三小時之後，要注意盡量不讓風從火口進入，取出炭渣時需一些一些地剷出，勿使火口長時間開著……本燒十二小時之後，每隔五十分至一小時左右取炭渣一次，再加炭，約過十分鐘後再加炭，十五分鐘後再加一次，二十分鐘後又加一次。火勢要注意均勻，如此取渣、加炭二至三次後，清出火格子下方大部分的炭渣，讓空氣進入以增強燃燒……」

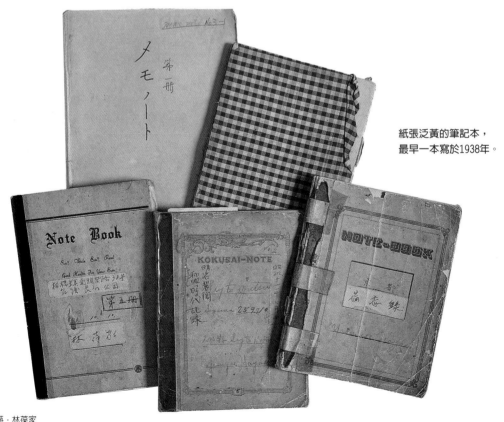

紙張泛黃的筆記本，
最早一本寫於1938年。

日本的石川縣從前叫做「加賀藩」，號稱傳統工藝王國，獲國家指定的傳統工藝品包括九谷燒、輪島漆、印染紡織品、加賀友禪等十項之多。每一項都是源遠流長的傳統工藝品。

九谷燒是用九谷五彩製成，各窯作品都有不同風格。相傳江戶時代初期，加賀藩支藩主前田利治派家臣後藤才次郎，到日本陶瓷鄉有田學習「有田燒」的瓷器製法。然因陶家秘法不公開，他無法學到技法；後在長崎遇到數名明朝的流亡陶工，才帶回九谷開始製造瓷器，九谷燒由此誕生。九谷燒圖案絢麗，瓷質細密，造型高雅，以青、黃、赤、紫、藏青五種顏色繪製圖案，色澤鮮艷是最大特點。

吉田屋窯萬年青圖平缽

色繪花鳥紋大香爐

●連續九天的日記裡，內容以「窯燒」過程及注意細節最多，譬如何時加炭？如何觀察火焰高度和顏色？何時清理火口？在製陶所實地操作的經過，顯露出急欲學以致用，恨不得在汗水中鍛鍊、精進的心境。如今，雖然事隔六十多年，眼前彷彿可見那位青年手持筆記本，守候窯爐之旁的身影。

●日本的九谷燒是知名的瓷器，石川縣的金澤、能美一帶承續的風格屬於「古九谷」，是加賀前田藩百萬石的傳統技藝，有別於其他地區如有田、瀨戶、清水、備前、信樂等地的陶瓷工藝。此地由於陶土成分含鐵量較高，即使以還原燒成，坯胎色澤仍然不夠潔白，因而三百五十年前逐漸發展出釉上色繪妝飾方法，如赤繪、金彩、青九谷等，厚重的瓷胎加上纖細的色繪，交織成華麗繽紛的風格。至今，仍是代表東方工藝美術的重要表現之一。

林葆家約43歲時拍攝。

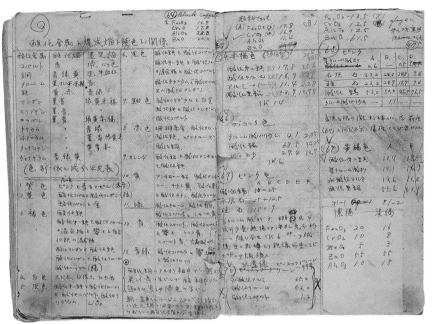

氧化金屬燒窯與發色的關係表。欄目由左到右分別是名稱、成分、發何種顏色、變化情況。這兩頁紙面沾有紅色和綠色釉粉可見使用頻仍。

●另一本題為「京都備忘錄」的筆記本，寫於國立陶瓷研究所時期，其中全是相關坯土、原料、釉等的比例和分析，包括了基礎式、問題和實驗諸多方向，加畫了紅筆曲線的手跡，透露出記錄者格外看重的訊息。

●毫無疑問的，求學時期奠定了厚實的學理和基本實作的基礎，使得學成回國的林葆家，具備了不同於台灣其他陶瓷師傅的獨特身分，也成為陶瓷業界注目的對象。

早期從事窯廠與陶藝的台灣人

日治時期少數能夠經營窯廠的台灣人，有南投劉案章家族的協德陶器工廠、水里蛇窯林江松、苗栗福星窯業吳開興、松山的蔡川竹家族，以及社口明治製陶所林葆家。除了後者之外，其他幾位原本就是從事製陶工作，或者家中經營陶業；其中，赴日學習陶瓷新技術與知識者，目前所知僅有劉案章和林葆家兩人。

劉案章生於一九○八年，從小隨著父親作陶，因家業因緣成為龜岡安太郎的學徒之一。一九二五年公學校畢業即赴日，次年進入愛知縣常滑陶瓷學校學習三年，專研陶瓷雕塑及石膏成形技術，可能是最早赴日攻讀陶瓷的台灣人。

蔡川竹生於一九○七年，曾隨福州製陶師傅學習製陶技術，十八歲拜中央研究所工業部松井七郎為師，研究陶瓷釉藥、燒成技術及築窯方法。他主要研究鈞窯，一九三六年曾經以「水牛」入選日本美術協會第一百回展覽會，一九三八年以「三合院式煙灰缸」獲得台北工商展覽會首獎。一九三○年代在松山成立「松興陶瓷廠」，生產民生必需品，廠務之餘投入鈞窯釉系的研究。

蔡川竹先生（蔡進權提供）

蔡川竹 水牛塑像（蔡進權提供）

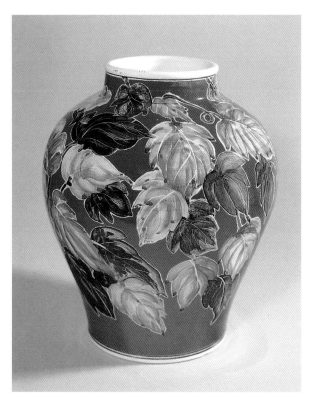

林葆家　28×28×31.5公分　1975年

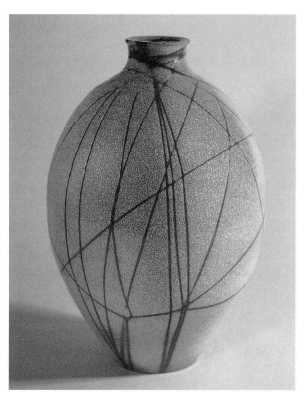

林葆家　24×24×32公分　1976年

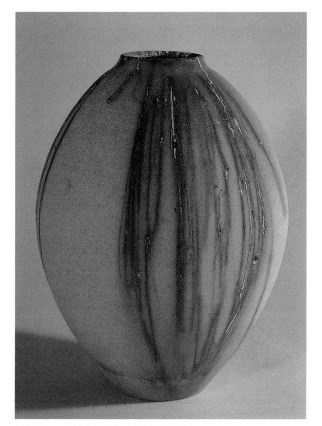

林葆家　一絲絲　27×27×32公分　1978年

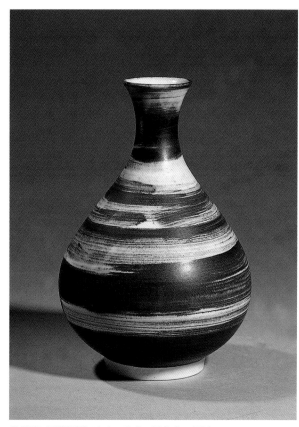

林葆家　天際雲邊　18.3×18.3×27公分　1975年

II

創業維艱
尋找台灣的黏土和礦石

礦區在深山裡面，

沒有寬廣的道路，

只有山間小徑供人行走。

年輕的瘦高男子頭戴斗笠，

騎著摩托車穿梭其間，

偶爾停下車來，

取出鏟子挖取泥土放進麻布袋中，

在紙條上註明時間、

地點一併放入。有時，

要挖掘的是堅硬的土石，

他便在當地找了工人

帶了工具一起上山去。

探查全省各地的土質和礦石，

不僅是林葆家年輕時的愛好，

更是他一生的志趣，

直到晚年仍繫念著這裡、

那裡的土質如何？

怎樣改善？如何應用？

素燒茶杯底部蓋章

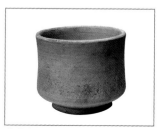

林葆家 素燒茶杯

1938 蔡川竹以「三合院式煙灰缸」獲「台北商工展覽會」首獎。

創立明治製陶所

一九三九年，二十五歲的林葆家自日返台，憑媒妁之言與同村的黃順霞小姐成親。在日本求學與實習的經驗，使他充滿自信，急欲一顯身手。

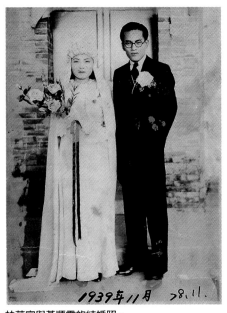

林葆家與黃順霞的結婚照。

●當時，台灣的窯業主要分佈在南投、苗栗、鶯歌、北投，另外在松山、萬華、桃園、大甲、清水、魚池，以及台南、歸仁、屏東等地也有生產。日治初期，為了推行「工業日本、原料台灣」的殖民政策，日本人在台灣進行許多建設如水利發電、縱貫鐵路、公路系統等，偏重於發展重工業或國防工業，忽略民生日用工業，因此紡織、窯業、土石業等輕工業及民生日用品，大部分仰賴自日本輸入。一九三一年侵華的「九一八事變」爆發之後，日本進入工業動員階段，殖民地的政策轉向「自給自足」為主，陶瓷業製品始逐漸增加。

●在林葆家回台時期，大約台灣本地生產的陶瓷用品只佔全島需求之百分之十到十三，日本是最大的來源，佔百分之八十五，項目是茶具、碗、花瓶等高級瓷器；其次為中國大陸，由汕頭、溫州、廈門、福建等地運來水甕、土鍋、骨壺、碗、盤、缽、花瓶等較為廉價的日用品。

●台灣本土傳統窯場，大多由陶瓷師傅所創，憑藉的是長期親身工作的經驗，各家生產項目極為固定，工廠設備停留在家庭工業的階段，規模無法擴大。

●相對之下，林葆家具有現代科學理論

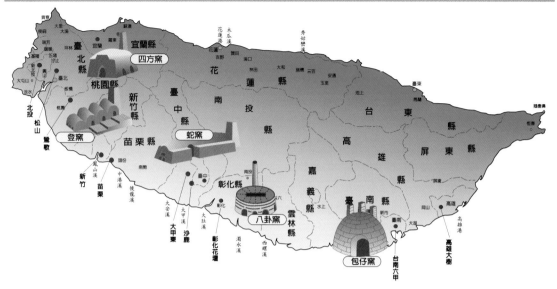

台灣光復初期窯種與窯業的分布圖

（參考自鄧淑慧著，苗栗縣文化局出版《苗栗的傳統古窯》）

基礎的背景，格外受到家族人士的期待，於是在雙方家族的大力支持下，在社口創立了「明治製陶所」。

● 「林葆家以非常理想化的態度經營窯場」，台灣陶瓷文史工作室主持人陳新上說。所謂理想化包括兩個方面：一是指在製作過程中，無論選用坯土、處理到成形燒製，都要按照先進國家的標準，達到盡善盡美的地步。二是產業的大型化，產量要達到經濟效益的規模。當時工廠計劃每窯生產茶具六千組或飯碗三萬個。此外，還希望在台中建立十個窯場，帶動台灣窯業的振興。

● 為了實現這個理想，首先在原料處理上，林葆家便煞費苦心。他深知陶瓷要

燒得好，黏土的品質是第一要件；更何況在工藝表現上，日人一向希望使用當地的材料，做出具有地方特色的產品，而此也正是他的理念。於是他到本島各地尋找黏土和礦石資源，加以試驗、分析，以求得適用的原料。當時，為了瞭解全省土質資料，還曾透過陶瓷公會理事長芝原千三郎介紹，得以進入台灣總督府的工業科和地質科查閱島內陶料分佈情形，然後開始逐步勘查。足跡遍及全省，從北部的金爪石、北投、南勢角、鶯歌、大湳、淡水，到中部的大甲東、苗栗、三義、南投、水里、埔里、國姓、魚池，甚至遠達高雄的旗山和九曲堂。

蛇窯 台灣早期使用普遍，是清朝時隨移民從中國引入，原本是中國南方生產陶瓷器主要的窯爐，在大陸稱為龍窯，到台灣稱為「蛇窯」。通常是依著山建立，頭低尾高，外觀呈長條圓管狀，全長可以達到百餘尺。是由窯頭的燃燒室、窯身，以及窯尾的煙囪等三大部分組成，窯身的外面由土臺保護。

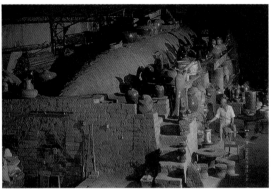

苗栗蛇窯

包仔窯 傳統窯爐之一，在大陸稱為「饅頭窯」，台灣依外觀稱為「包仔窯」或是「龜仔窯」，自清朝時引入，用來燒製建築房舍時不可或缺的磚瓦，也稱為「瓦窯」。以前在台灣分佈很廣，幾乎各地都有。其外觀呈長橢圓形，高度達到五公尺以上。有窯門供裝窯及出窯，後有燃燒室，裝窯時以磚塊砌為擋火牆。後方是窯室，後面是窯牆，下面有通火口接煙囪。

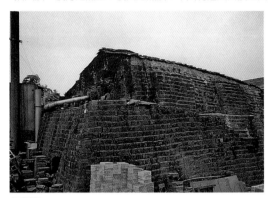

包仔窯

登窯 日治時期引進台灣。在大陸又稱為「階級窯」或「串窯」；因依地勢築窯，各窯室拾級而上，日本人稱為「登窯」。由於登窯有一間一間的窯室，台灣業者稱其為「目仔窯」，或「坎仔窯」，主要用於燒製陶瓷與紅磚，苗栗使用最為普遍。登窯通常選擇山坡地築窯，如建在平地則要把地基墊高成斜坡，再行築窯。屬於半連續式的半倒焰窯爐，以薪材為燃料，窯室拾級而上，由七、八間到十五、六間都有，各窯室前後串連，前為燃燒室，後端有煙囪之設計。

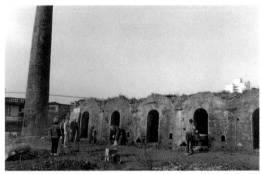

宜蘭的登窯

四角窯 外觀成四方形，又稱「角窯」，也稱為「四方窯」或「方窯」，以煤炭為主要燃料，也稱「煤炭窯」。這是一種倒焰式窯爐，燒成溫度較高，用於燒製溫度比較高的碗盤、耐火磚與磁磚等。日治時期由日本人引進台灣，主要分布於北投、鶯歌等地。「明治製陶所」使用的即是此種窯爐。

北投老舊的四角窯

錦窯 日治時期由日本引進，用於低溫釉上彩烤花之窯爐，又稱「烤花窯」。錦窯是一種小型之焰室窯（muffle kiln），在窯室內另砌圓筒形「焰室」，以裝置產品。焰室和窯室之間保持一定的空間，以供火焰通過。燒窯時，火焰進入窯室加熱，焰室的作用與匣缽相同，可以保護產品不直接接觸到火焰。

苗栗錦窯

八卦窯 為西式霍夫曼輪窯（Hoffmann Chamber Kiln），是一種連續式窯爐。窯室為環狀的連續窯室，在台灣稱為「八卦窯」。當一個窯室在燒成時，其他窯室可繼續裝窯或出窯，主要用於燒製紅磚，陶瓷業界並不使用。

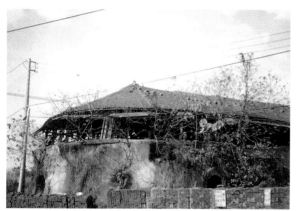

彰化花壇的八卦窯

瓦斯窯 以天然瓦斯或液化瓦斯為燃料，窯爐的兩側燃燒室各配置數個獨立的瓦斯燃燒器，在相同的瓦斯壓力條件下可各自調整燃燒的火焰速度、溫度及空氣瓦斯比值等，使窯室中的氣氛與溫度在某短時間內發生局部變化或差異，往往可燒出意想不到的效果。

陶林教室的瓦斯窯

隧道窯 一種長條形如隧道之連續式窯爐。全窯分為預熱帶、燒成帶、冷卻帶等三段，其下設有軌道，供台車行進。坏體置於台車上，以機械臂推進窯內，行駛於軌道上。台車一部緊接一部，由預熱帶進入窯，經燒成帶，冷卻帶後出窯。可以連續操作，不必停火。

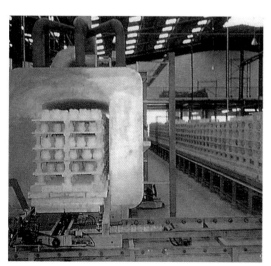

隧道窯

電窯 以電力為熱源之窯爐。陶瓷用的電窯通常以鎳、鉻、鐵、鋁、鈷等為發熱體，依合金的材質適用於1300度以下高溫之燒結。

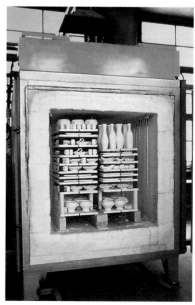

電窯

走遍全省探查土質

● 「距離社口最近的黏土產地在大甲東，可是只能燒出灰褐色的粗品……苗栗公館出產的陶土，供應當地窯廠尚嫌不足，因此取得不易，只好深入苗栗山區探勘。歷時數月終於在福基和大坑的山間，找到可用的黏土。」目前在台灣藝術大學工藝系兼課林葆家的大女婿薛瑞芳說，同時為顧及燒成之後具有較白的成色，籌備製陶所期間即著手試驗各種改善方法，包括採用化妝土及坯土著色法。那時種種試驗大多就近在苗栗進行，往往白天採取的土樣，晚上做好試片，隔天就安排試燒，最常前去打擾的是日籍友人佐佐木氏和謝阿成先生的工廠。

● 林葆家的筆記本內，詳細記載著第一回、第二回、第三回……每次試驗的坯土、化妝土組合成份、比例、燒成情形、成色結果，甚至改善後的配方，成功與失敗的調整等等。經由如此一而再，再而三的探究，他不只是為了經營製陶所，更具體地為全島各地可用的資源，記錄下詳細的珍貴資料。

● 戰爭時期，軍需孔急，台灣處於經濟統制的範圍內，不僅是民生需求受到限制，農工企業的生產因為器材和原料供應不繼，對業者造成很大的困擾。明治製陶所開設初期曾面臨原料和器材都被管制的窘境——陶土及石灰石等可從南投或苗栗運來，但配釉用的一些原料，及著色用的金屬氧化物，由於軍方統制海上運輸而難以獲得，尤其是製陶所需的燃料煤更是十分不足。

● 「只好向台灣總督府經濟科交涉，幾經奔走才獲得足夠的煤配額，以及陶瓷器用的化學藥品，條件是需將產品的百分之八十交由統制單位集中後由軍方支配……」薛瑞芳說，主要的產品大都是杯、盤、碗等食器，品質精良，市面上相當罕見，所以廣受好評。

● 另外，明治製陶所曾經生產建築瓷磚。日治時期，台灣瓷磚的主要產地在

　　藉著明治製陶所收集各地可用的原料加以分析，林葆家獲得非常豐富的資料。如清末開始有製陶窯場的大甲東（今台中縣外埔鄉）一帶的黏土，含有很多雜質，鐵份高，使燒成物呈現很深的紅棕顏色，只有少部分的深層陶土鐵份較少，坯色土呈淺灰棕色，所含的石灰成分當燒成溫度略高時，坯體會起泡，所以這一地區的陶土雖有較好的耐火度，卻僅適宜燒製攝氏1100度以下的陶器。

　　苗栗南庄一帶出產的絹雲母質陶土，在適當的高溫下，雖然有很好的燒結性，但不能做出潔白的器物，原因是含鐵份高，所以當時能夠作餐具陶器的主要黏土只有北投土。

　　台灣並不出產瓷土，北投土及南勢角土都是陶土，是火成岩風化的地質產物。前者含有許多砂粒，若水簸不完全則粒子會太粗，其優點是可塑性良好，成形容易，缺點是所含的氧化鐵會使燒成物不夠潔白，氧化鋁含量少、氧化鈣含量略多又使耐火性低下。後者的成分中含有較北投土高的氧化鋁及較低的氧化鐵，所以燒成物較潔白且耐火度也較高，但可塑性較差成形較困難，兩項陶土單獨使用時燒成溫度範圍也很有限。

　　炻器黏土在地殼表層到處都有，如苗栗、三義、獅頭山至竹南一帶出產的絹雲母質陶土皆是，鶯歌附近的大湳土或龍江土也是。其中苗栗福基黏土品質比較優秀，主要成分是矽酸氧化鋁、鉀鈉化合物及鐵、鈦、石灰等雜質。苗栗一帶山區盛產陶石質絹雲母粘土，其中陶石的含量約30～40%，為短棒狀結晶，經適度粉碎後可塑性很好，耐火性也佳，燒成強度高，燒結物氣孔率低，化學侵蝕的抗力強，燒成則為灰褐色。這種黏土可製作耐酸容器如陶罐、缸、盆等。

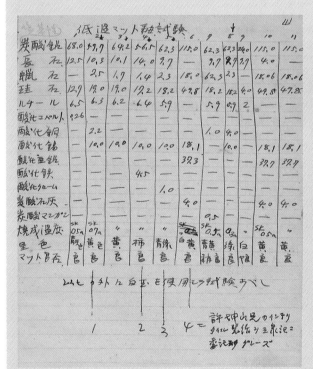

林葆家對低溫釉成份之試驗紀錄。

黏土的品質決定陶瓷的優劣。

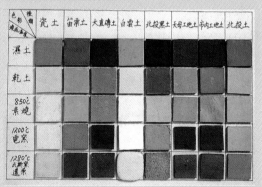

各種黏土的試片。（取自雄獅出版《陶藝技法1.2.3》）

1943 苗栗「拓南窯業株式會社」成立，機械生產碗盤、茶具。

北投，尤以「台灣窯業株式會社」規模最大，市場大多在北部；位於社口的「明治」所燒製的瓷磚則供應中部地區建築的需要。陳新上說：「那些瓷磚土質帶有土紅色，釉面略呈米黃色。當時嘉義火車站正在興建，瓷磚無法自日本進口或從北投購得，全部就近使用社口的瓷磚。」

●當台灣大部分的窯場仍在聘請師傅以轆轤拉坯做碗時，「明治」為了增加產量、規格一致，早已使用鏇壓機械成形；傳統窯場還是燒柴的蛇窯或登窯時，「明治」使用的則是「倒焰式四角窯」，成為台中地區最先進的窯場。然而，理想與現實之間畢竟是有距離的。

●任職故宮博物院的宋龍飛在文章中，曾描寫當時採土、採礦的艱難狀況：「深山中的土必須雇請工人用鋤頭一鋤一鋤地挖，然後一擔一擔地挑出來，或用人工以獨輪車推到山下去。到了山下也沒有火車或卡車可以搬運，只能用牛車一車一車地運到遙遠的社口……」

●黏土進了窯場之後，還要經過水洗去雜質；坯體素燒後使用化妝土以增美白；配合使用一千二百度以上才能燒成的長石釉；燃料煤炭更要遠從鶯歌以鐵路運送到窯場……「明治製陶過程所花費的成本太高，尤其在物質缺乏的時期，成本根本無法反映在價格上。」陳新上說。

●另一方面，太平洋戰爭開始之後，由於日本的戰力逐日下降，台灣已由「南進基地」轉變為「兵站補給基地」，在全面動員令之下，各層面以充實戰力為目標，製陶所雖然因軍方的需求得以繼續生產，但以生產事業而論，全台灣都受戰爭影響而欲振乏力。「明治」於一九四五年，因廠房遭受轟炸損毀而熄火停窯，結束營業。儘管如此，對林葆家而言雖然感到挫折卻沒有被擊垮，幾年來積累的經驗和許多有待研究的課題，才是他最大的收穫，何況，賢慧的夫人一直給予最大的支持，他那有時間去感傷呢。

手拉坯成形的過程及特色

示範╱林葆家

轆轤成形俗稱手拉坯。轆轤類似唱盤，有一個旋轉台，作者用雙手將轉台上的泥土藉其轉動時塑成各種器皿。轆轤的轉動有的用腳踢，有的用手轉，目前一般使用的是電動轆轤。

使用此法成形時，首先（1）定中心：土團放置轉台中間，手掌穩定抱住土團，旋轉時土團凸出的部分碰到手指，便被擠到凹部，成為一個各處均勻的圓體。（2）開洞：手掌抱住土團，從中央挖洞後向外撥開，使器體內部成U字形。（3）拉高：一手在內，一手在外，手指對準緩緩往上拉，不可時快時慢，重複數次即土壁愈高愈薄。（4）調形：依所需器形調整，此處做的是茶壺則調成圓肚狀並做出與壺蓋接合的內邊線。（5）切取：以尼龍線從器體底部割下，雙手取下移放等待陰乾。

拉坯時的基本形是圓筒狀，拉得愈高則愈能自由變形。林葆家大部分作品皆以手拉坯成形，講究器形肚腹、器肩、頸脖、收口等之細膩轉折。手拉坯必須在旋轉中找尋定點，過程中充分發揮了泥土的可塑性，柔軟、延展、支撐，一塊無形的土很快變成有形的器體，千變萬化且充滿樂趣。

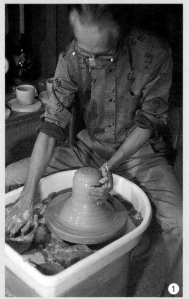

定中心

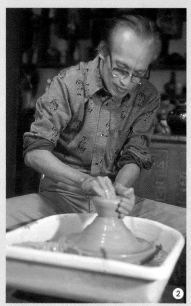

開洞

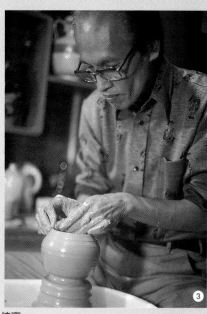

拉高

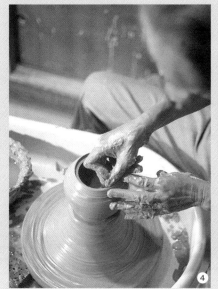

調型

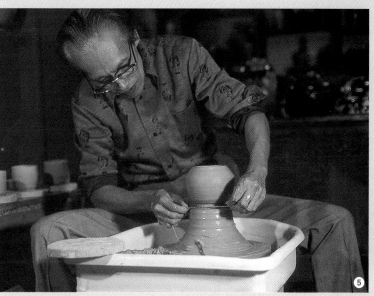

切取

1948 許自然研發出台灣第一片砂輪。

光復後投入陶瓷產業

●一九四五年八月，日本戰敗投降撤離台灣。一九四六年，林葆家獲台灣行政長官公署推薦，擔任「日產接收委員」。當時工礦處接收的企業單位先後改組、合併，籌設了「台灣工礦公司」，其中台灣玻璃公司苗栗陶瓷廠因缺乏專業人員而陷入停頓的狀態。林葆家經總經理陳尚文推薦先任該廠工務課長，後轉任新竹分公司陶瓷廠廠長，這是他一生中僅有的一次公職生涯。

●光復初期全省約有八、九十家窯業工廠，大部分為小型家庭手工業工廠。起初於一九四七、四八年間，因大陸與台灣的海運仍然暢通，廣東潮州、福建閩清及德化瓷器大量銷往台灣，使得本地的陶瓷工業喪失生存的空間。直到一九四九年國民政府撤退來台，台灣與大陸交通斷絕，市場需求必須仰賴國內供應，才帶動了陶瓷工業的起飛。

●那時，萬華有一家吹製玻璃器的金義合行，改行製作陶瓷，主要產品是碗。這種碗使用單一的北投黏土為原料，以人力轆轤製作，形態極簡單樸素，土釉只施在碗的內外上緣約一半以上之處，底部內外都沒有施釉，成品雖可使用但質地粗糙不堪。原來它燒成時，是將六塊碗坯疊在一個匣缽內，只有如此施釉才不致於燒後黏在一起無法分開。

●金義合行負責人陳芳鑄，透過新瓷土礦場主人詹德州之引介，特別邀請林葆家主持瓷器餐具製造方法及品質的改

陶器和瓷器

凡是用陶土和瓷土這兩種不同性質的黏土為原料，經過配料、成形、乾燥、焙燒等工藝流程製成的器物，都可以稱為陶瓷。

陶器：用黏土作原料，成形後經過1000-1200℃高溫燒成的器皿。坯體不透明，有微孔，具有吸水性，叩之聲音不清。陶器可區分為細陶和粗陶，白色或有色，無釉或有釉。按黏土所含成分的不同和燒製溫度的差異，坯體呈紅、灰、白等多種顏色。有日用、藝術和建築用陶等。

瓷器：何謂瓷器，看法不一，一般認為：以經過精選或淘洗的瓷土為原料，坯質具有半透明性，基本不吸水；製品經過1200-1300℃的高溫焙燒；燒後質地堅硬緻密，叩之有金石聲；表面有在高溫下和坯體一起燒成的玻璃質釉；斷面細緻而有光澤。其實，陶瓷器的差異通常不以燒成溫度來區分，而是以燒結及瓷化的程度來判定。有些陶瓷料即使加熱至1300℃，依然不瓷化，它是陶器（或硬質陶器或精陶器等）；有些含有高量玻璃質的製品在1200℃（或以下）的溫度就充分瓷化了。

良。他仔細了解情況後，訂定了目標，並計劃一年之內達到改善。

●首先，改良坯土配方。原來使用的北投陶土常因水簸不全，含砂量高影響了可塑性，燒成物呈色不好。於是適當加入南勢角土及蛙目黏土，增加了白度和燒結度；但是氧化焰燒成後，器皿質感還嫌粗糙，為了欲求帶有瓷器之感，又進一步採用坯土、釉藥著色法，終於獲得略帶淡青質地的成色。

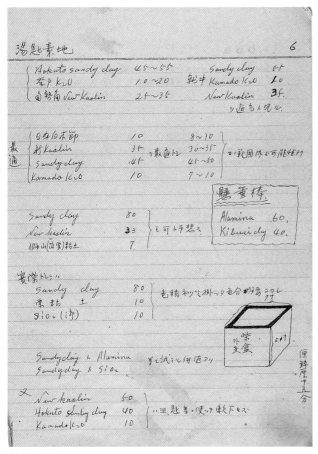

林葆家筆記
在金義合時期林葆家首先採用吊燒湯匙方法。這頁筆記記載湯匙黏土成分、懸垂棒成分，以及裝窯時匣鉢的設計草圖。

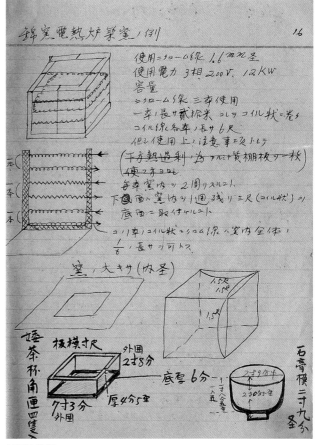

林葆家筆記
用於烤花的錦窯電熱爐設計圖，下方為裝置物件的匣鉢草圖。

四十九歲的林葆家騎機車載著太太，攝於1964年2月13日。

林葆家的四位女兒及兒子攝於台中，1959年。

●其次，改變匣缽的功能。將匣缽設計成一個匣缽疊上另一個匣缽，兩個之間的空隙與形狀剛好可置放一個碗坯。如此不會妨礙碗的燒成數量，又能施釉於碗坯內外，既提高品質更添美觀和衛生。這一改變將產品的價值大大提升，同樣產能所達到的利潤，竟是原來的五倍之多！一時震撼了鶯歌、北投一帶的陶瓷廠，紛紛興起效尤、改革之風。

●另外，林葆家將可在較低溫熔融的調合物，經過熔解製成玻料，粉碎後添加於生釉之中，以便幫助釉的熔解，如此可輕易地調整釉熟成的溫度，避免坯體由於溫度過高而變形或龜裂。

●提起林葆家的種種事蹟，薛瑞芳總是滔滔不絕地數說不完。他說，金義合時

期另有四件事對陶瓷製造業極有助益。一是水玻璃的應用。早期窯廠鑄漿成形使用的水大都是地表水或深井水，水質甚硬，常會遇到不易脫模的情形。將坯土摻入水玻璃（矽酸鈉的水溶液）則既易於調製泥漿和脫模，又不容易乾裂。二是穿孔吊燒湯匙。原本窯廠製作湯匙時，都是在底部用耐火土成形的三、四個小圓錐粒來頂穩，結果燒成後，底部都有三、四個無釉的粗糙點。改成在匙柄尾端穿孔吊燒之法，大大節省作業時間，增加了可觀的產量。另外，如捨棄鉛釉兼顧環保與飲食衛生；改良窯爐結構，使窯內升溫均勻等等。許多今日看來習以為常的事，當初可是令人振奮的好點子，解決了大大小小的問題。

生活點滴都是陶

●林峰子是林葆家的大女兒，受父親的
影響，她和先生薛瑞芳都作陶、愛陶、
賞陶。在〈父親的工作室〉一文中，她
提到了「陶林工房」：「父親桌上一本
寫滿陌生符號的厚厚筆記本，封面上題
著『陶林工房』字樣。那地方最吸引我
的是一個小天平，常見父親在一邊的圓
皿上放幾個小砝碼，另一端則用小匙子
將有顏色的粉末一匙一匙的加加減減。
直到兩端不再擺動，小圓皿靜了下來，
父親也笑了出來。父親不在家，小天平
成了我們姐弟的最佳玩具，那些五顏六
色試燒的實驗小試片，更成了玩組合圖

形的好材料……」

●這段話寫出了林葆家在居家生活中，
和妻子兒女們共同分享的溫馨陶藝世
界，這有形與無形的工作室「陶林工房」
正是所有構思與實踐的起點，每件試作
總贏得家人最誠摯的讚嘆，因此靈感更
為源源不斷。

●譬如開片釉茶具，道理很簡單，只要
釉燒後的膨脹率比茶壺坯體的膨脹度
大，便會出現龜裂紋樣；那細密不規則
的裂紋吸收了褐色茶汁之後，與青綠釉
色相映，真是古樸典雅。夫人黃順霞便
經常自告奮勇，煮濃茶汁來幫忙浸泡新
出爐的茶具。

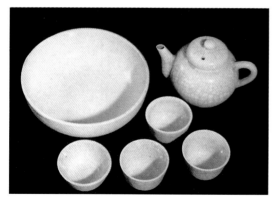

林葆家1966年左右所作的米白色開片釉茶具組。
（林根成/收藏）

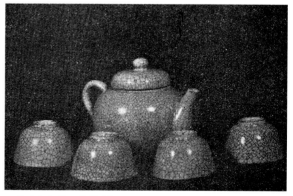

一九六○年代，林葆家製作的開片釉茶具組，刊登於《中國窯
業》雜誌。

●小女兒林珠如回憶說，有陣子家中總是吃蛤蜊湯，父親把大家不要的殼收集起來，原來是要搗碎成灰。貝類的硬殼中含有矽酸與石灰的成分，可用來調製釉藥。不同的殼有不同的化學組成，大量收集不易且容易產生異味，所以林葆家沒有利用它們燒製作品。由此可見他勤於嘗試，渴望探求未知的自然材料。

●「家中的氣氛開心而和樂，父親帶頭有說有笑。有一次看到女孩子穿的絲襪，他說紋樣很好看，要我買給他。」後來林珠如特別選了好幾種不同的新穎花色，沒想到不多久，一一給「印」到陶罐上了。林葆家選用紋飾常常如此靈機一動，一點也不守舊，現代生活中的摩登用品照樣用。這也是作品顯露新意的原因之一。

●「每次到餐廳吃飯或者喝咖啡，美食出來他不急著吃，順手拿起杯或碗，翻來覆去、品頭論足一番。」林峰子說。

●說不盡生活中點滴趣事，不變的是「陶藝」永遠是話題中心，是全家人共同的快樂之源。

陶林工房試驗作品：印泥盒。

八分杯的釉色古樸，若注水欲滿，杯水會一點不剩的都從底部小孔流出；若水不滿八分則不會流出。

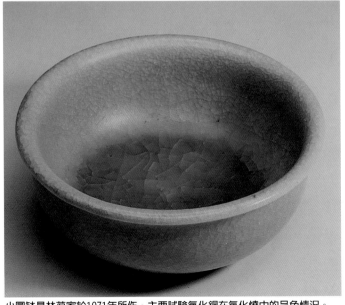

小圓缽是林葆家於1971年所作，主要試驗氧化銅在氧化燒中的呈色情況。

人人尊他窯業醫師

文/陳擎光

民國六十九年的秋天，由於工作的需要，我步入了陶林陶藝教室，向慕名已久的陶瓷工業大師林葆家先生請益。他笑容滿面的一一回答，最後說：「來上課吧！」

林老師一向因材施教，對有志作陶的學生，老師特別加以青睞。當時的師兄及助教們有宋廷璧、蔡榮祐等人，一般來來去去向林老師請益的學生更是多如過江之鯽。林老師在文化大學陶瓷工業科的學生也常來陶林陶藝教室「浸泡」一番，不是將手「浸」入泥漿內拉坯，就是在那兒擺龍門陣猛喝茶。誰都知道，在陶林永遠有喝不完的茶，用不完的漂亮茶杯。

「你們常說沒有特殊的釉藥，為什麼不自己去創造呢？」「用甘蔗渣燒成灰來配釉，試試看嘛！中國古代釉藥許多都是用草木灰、石灰石來入釉的啊！松木灰、竹木灰、稻草灰摻滑石、蕨草灰，這些都是古人用過的。現代也有人用相思木灰入釉，你們也可以用荔枝和核燒灰入釉啊！那裡面一定含鐵分很多，而且燒成的效果一定不同於紅鐵。」林老師常常如此叮念著。不過，自己燒木灰配釉太辛苦了，言者苦口婆心，聽者仍是選用方便穩定的現成工業用劑。

「釉藥是美麗的彩衣，可是胎骨才是根本。」「陶藝家必須尋找屬於自己的土，表現自己的泥土。」林老師常常這樣強調著。「不過，選用單一良質的黏土是不容易的，倒不如自己來配成適合自己需要的坯土。先粉碎、用球磨機磨至適當的粒度，以通過篩目的數目來決定其細度，再攪拌……最後擠成泥條，你們只要切成一段一段擱著備用就好了。就這麼簡單。」的確，如今陶藝家幾乎如此作，也有人專門供應土條的生意，用的是獨家配方，比以前只有獅頭山黏土或苗栗土來作陶的時候要方便多了。

老師曾擔任許多窯廠的顧問，舉凡燒磁磚的隧道窯廠發生問題，如釉色嚴重失誤，釉面有開片等，都煩勞林先生前去一一勘查，找出毛病所在，因此人人尊稱他為「窯業醫生」。林老師也一一將失誤的癥結編入教材中。有一次我去中部的窯廠參觀。廠主人出示他們的產品，問題在於碗、盤件件都會翹曲變形。我隨著廠主去參觀廠內的工作流程。發現師傅修好泥坯時，單手提放泥坯，大拇指將泥坯壓得太用力。我憶起林老師的話：「搬動泥坯時，要雙手小心捧起、放下，不然的話，由於泥坯受壓力不均勻，燒成後會有扭曲變形的弊病。」於是我將這些話轉告廠主，才發覺廠主竟然不知道這點常識。回想起那些經歷，我深深感謝老師對我們苦口婆心的教導。在當時，肯教燒窯配釉的老師少之又少，能夠有系統有學養並有豐富實際經驗的老師來開課，又是在民間經營的陶藝教室，到現在恐怕還是鳳毛麟角吧！

我很福氣能得到林老師的教誨，也希望林老師的學生們能薪火相傳，繼續開班授徒，為陶藝界、陶瓷史及窯業三方面多盡一份心力。

（摘錄自《雄獅美術》248期）

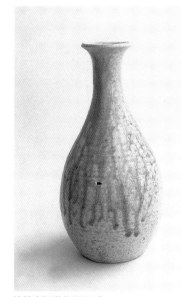 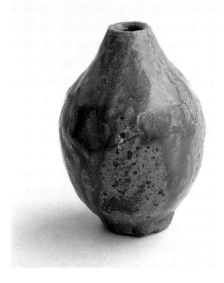

林葆家灰釉作品二式
林葆家認為我國陶瓷之所以能享盛名，其中用灰類當釉料是重要的原因，此二件灰釉作品是他的嘗試之作。

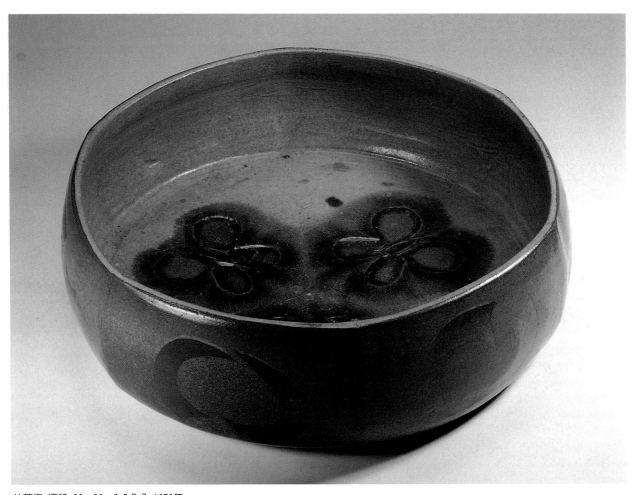

林葆家 涵詠 30×30×8.5公分 1970年
盤內鏤刻的蝴蝶紋樣施以無光鐵釉，內面為灰釉，燒成後鐵釉流動具有渲
染之趣，灰釉產生深淺不同的色澤，器形簡單卻韻味十足。

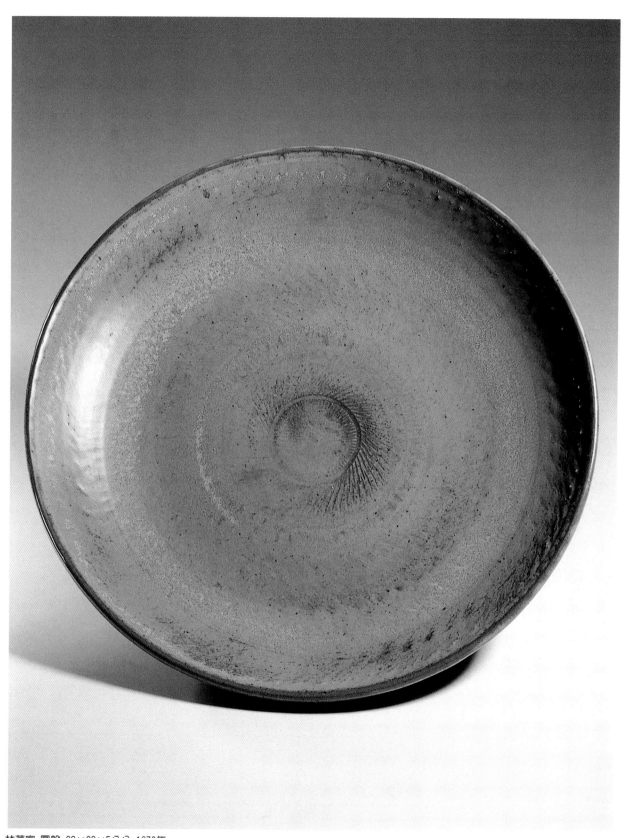

林葆家 圓盤 28×28×5公分 1970年
淺盤表面以跳刀技法修飾，構成七個異向同心圓，銅釉不均勻地施佈，
釉厚呈現藍色，釉薄呈現綠色。

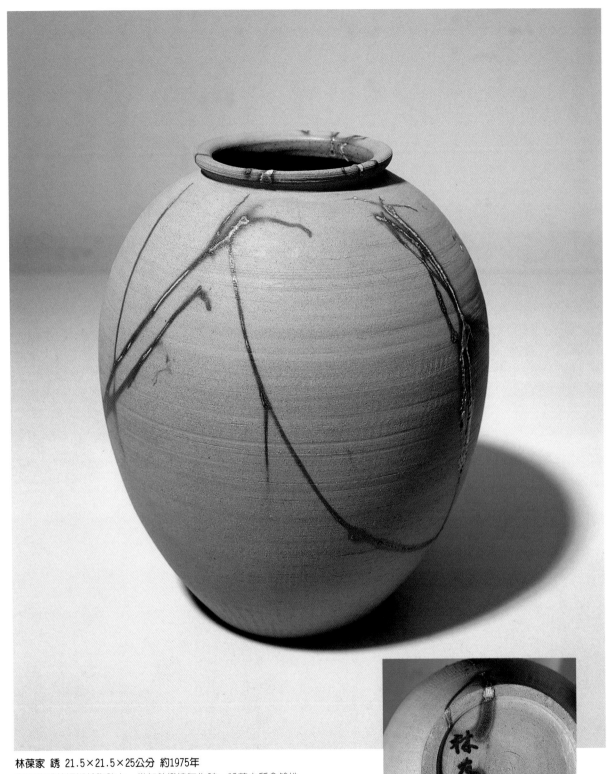

林葆家 銹 21.5×21.5×25公分 約1975年
利用乾稻草綑綁於陶胎上，當加熱燃燒灰化時，稻草中所含鹼性
物質及氧化矽，與陶土中的氧化鐵相互作用而留下痕跡，形成斷
續的粗細線條。

底部簽名

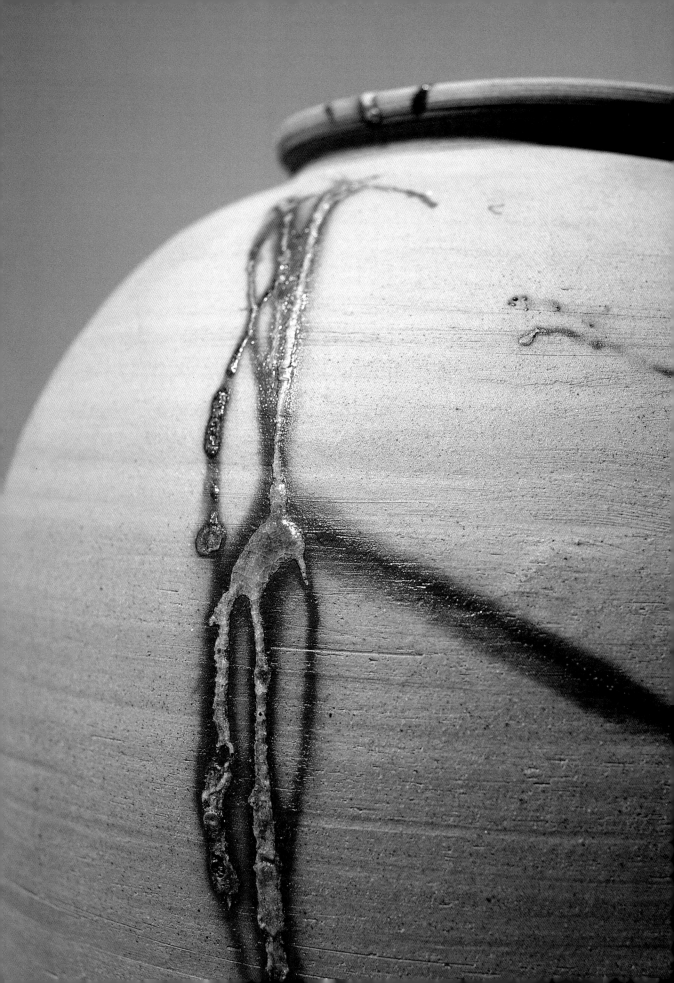

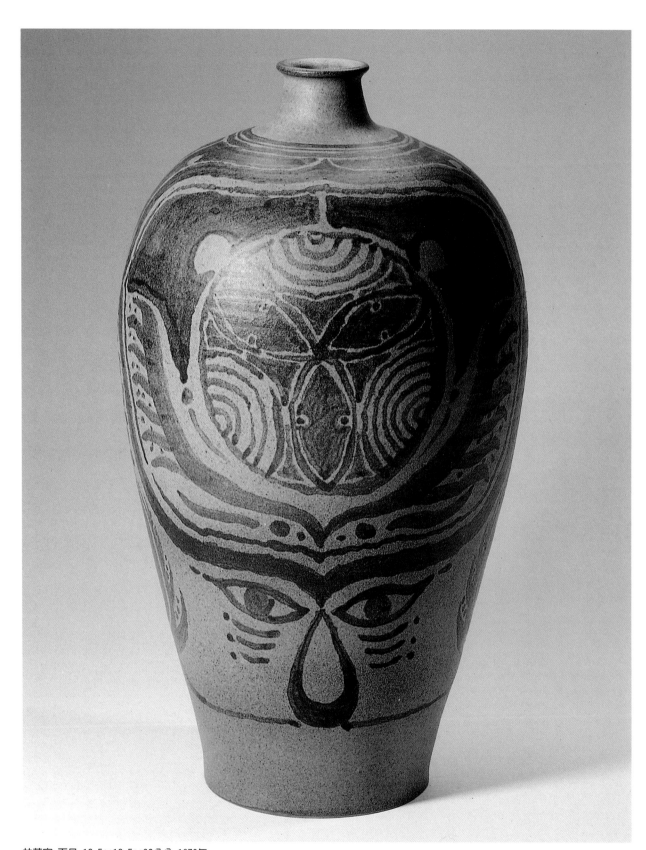

林葆家 面具 18.5×18.5×32公分 1979年
取傳統梅瓶器形，以含鈷的化妝土手繪圖案。上部是類似彩陶的古代螺旋紋，下部是清晰
的人面形。筆觸緩拙，無光透明釉增添柔和之感，整體表現既古樸又有新意。

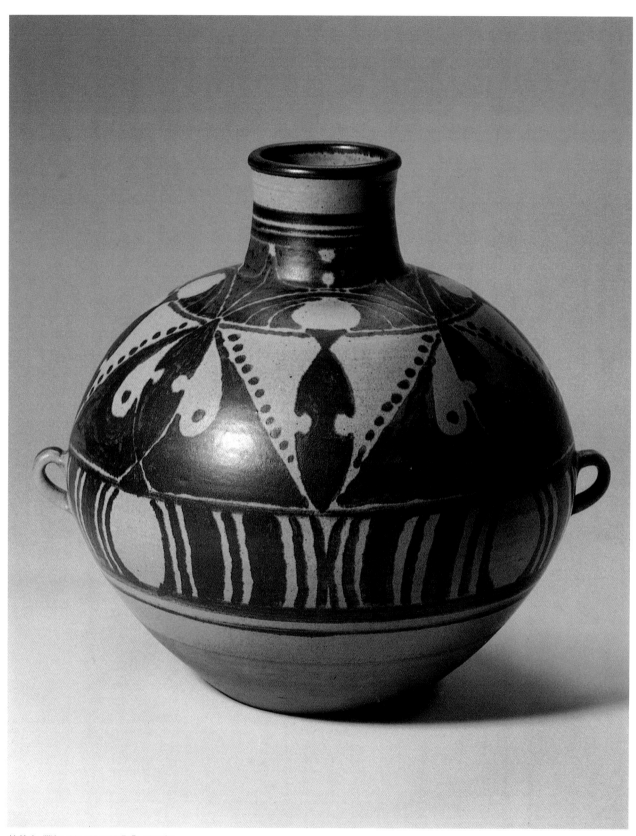

林葆家 豐年 28×25×25公分 1979年

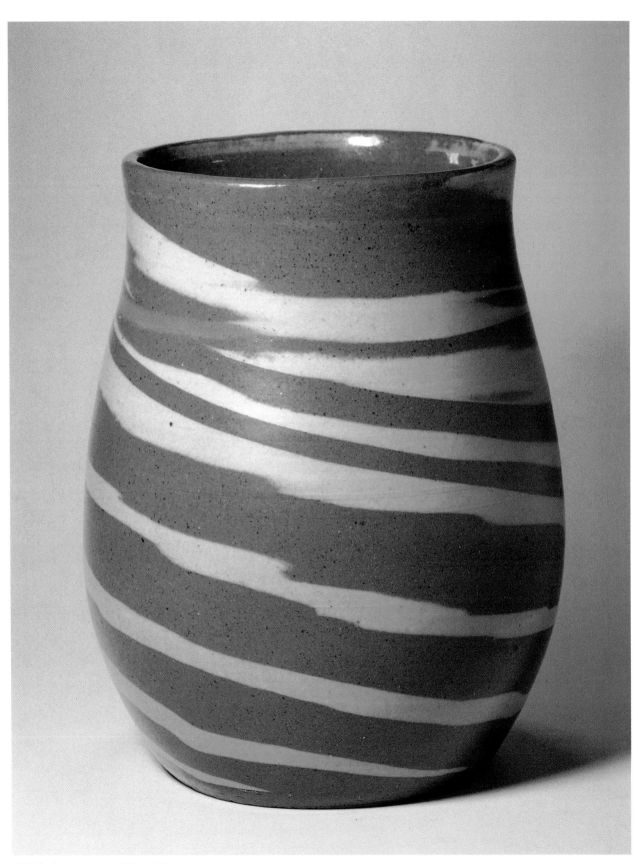

林葆家　旋 15×15×19公分　1986年

將台灣陶土與日本瓷土重疊於轆轤上，順旋轉方向拉開陶土與瓷土的距離，修坯時陶瓷土的界線即顯現出來。

素燒後只上透明釉，保留陶瓷的對比色彩和不同質感。

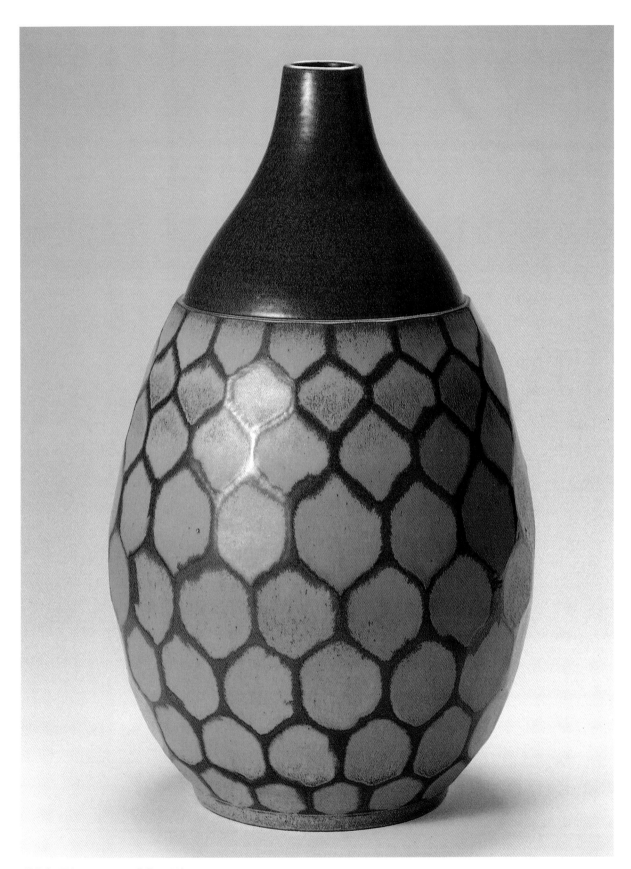

林葆家 沉魚 21×21×37公分 1986年
器身以刀切成一格格有如蜂巢，上半是單純的無光鐵紅釉。切刻這類紋飾時，必須估算
圓徑與六角形的大小，一般從圓徑最大的中間部位開始，較易掌握全體安排。

推廣陶瓷
公開經驗苦口婆心

採回來的土先經乾燥、秤重，
取一定數量。
接著水洗去其中砂粒和有機雜質。
此時，可測知此種黏土含雜質情況、
損失多少？略乾燥之後做成泥塊，
感覺其可塑性如何？
然後在泥塊上刻劃一條直線，
取幾塊做試驗：
有一塊待其完全乾燥，
觀察重量相差多少？
直線收縮情況如何？
又取幾塊分別經過不同溫度的素燒、
一般燒結、耐火性燒結，
觀察重量、尺寸、
氣孔疏密、呈色等。
這是原土試片的過程，
也是每回面對新土時固定的功課。

林葆家　和氣　30×30×22.7公分　1990年

氣（局部）

1968 禁燃生煤,北投窯業因此沒落。
《中國窯業》雜誌創刊。

有如科學家的窮究精神

隨著工商業發展,科學技術日新月異,陶瓷技術也不斷在進步之中。

●為了更深入探討坯土與釉藥的奧秘,林葆家努力收集、閱讀國外的最新資訊,大部分是日文書籍。林珠如形容父親的閱讀情景時說:「他每星期都要抽空逛書店、買書,主要雖是陶瓷相關者,但興趣旁及文史方面。印象深刻的是,書上總是畫線、寫字,甚至畫圖,密密麻麻的,有時紙頁都要畫破了……」林葆家的「閱讀」其實不僅僅是閱讀,看到相關的試驗時,他在旁註記上已嘗試的,想要修正的配方、方程式,或者聯想出來的可能變化,渴望求知以及研究的精神表露無遺。

●他一直沒有間斷的一件事,便是下鄉上山收集台灣各地的礦土與礦石,努力嘗試用本地的原料來製造高級的陶瓷器。一九五七年左右,曾長時間停留在宜蘭、蘇澳地區,探勘當地的石灰石、長石、珪石,試驗其品質及調配要領。那時長石幾乎都從日本或韓國進口,性質變化很大,調配釉藥經常造成困擾。所以,他希望能找出台灣長石的優點,以便利業者使用。

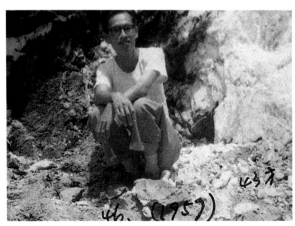

1957年,四十三歲的林葆家在宜蘭山區採土。

1960年元旦,林葆家夫婦。

波斯藍製品是林葆家民國六十年左右的主力產品。

●期間曾經雄心壯志地在板橋開設「台灣長石公司」，加工粉碎由宜蘭南澳經鐵路運來的原礦石，供應窯業工廠配釉。此事立意頗佳，也具有事實的需要；然而，由於礦場位於地勢陡峭之處，僅能採掘接近地表的部分，成分很難掌握。同時，這些長石礦含有大量的雲母，必須在首次粗碎後以人力來篩選，不僅增加成本又不容易達到理想的純度。後來終因不善經營，虧損累累之下，只好黯然結束投注諸多心血與金錢的事業。

●陳新上所寫的文章中，曾形容他是「不食人間煙火的名仕派」人物，認為

他懷抱理想和抱負，但缺乏解決現實問題的能力，因而成功的事實固然不少，無功的案例卻是更多。只是放眼物質匱乏、民生簡陋的民國四十、五十年代，如此為理想而不懈奮鬥的人何其稀少？這也益發顯現出林葆家埋首研究、勤於試驗和分析的個性本質，經營與管理實非他所長。

●然而，宜蘭時期仍有一項成果值得一提：協助當地的寶山陶瓷廠改良技術，製造完成電熱瓷壺。那是一個燒結成半瓷性的陶壺，內有一隻電湯匙，壺外側有凸出的接頭可接上電源。利用插電煮滾壺內之水的茶壺，不漏水、不破裂是使用要求，在當時可是台灣第一個電氣與陶瓷結合的茶具。

●燒製茶具，而且是高品質、美觀的精緻茶具，一直是林葆家心中難以割捨的念頭；是茶具引領他走向陶藝，它具備的實用與美感，吸引他在往後時日裡，持續地開發、製作各式各樣的茶具。

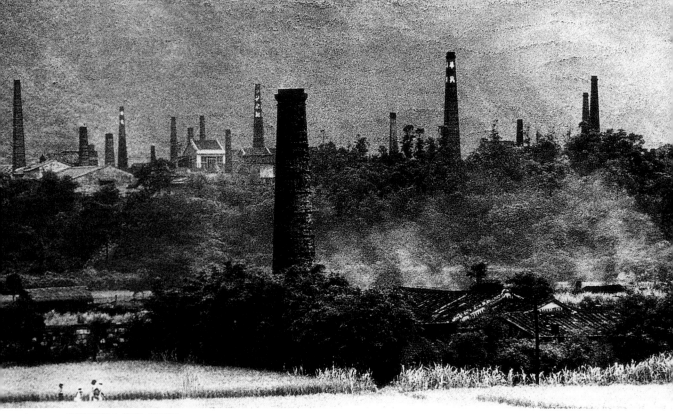

鄭桑溪攝影 鶯歌 1962年

到處聳立著紅磚大煙囪

●縱貫線鐵路的火車，嗚嗚地從鳳鳴大彎道進入鶯歌鎮上，火車頭排出的煙塵，立刻淹沒在鐵路兩旁無數大煙囪所冒出的濃煙中。當時窯業興盛，而由於燒窯所造成的空氣污染，直到一九六九年開始以天然氣及液化石油氣替代生煤，才逐漸獲得改善。

●一九六〇年林葆家遷居鶯歌，就地緣之便潛心研究，應大新窯業公司聘請，指導生產三吋六的建築瓷磚和拚花鑲嵌的馬賽克小瓷磚。

●三吋六瓷磚需要的原土，必備的要求是燒成收縮很少、呈色潔白、吸水膨脹率最小，最適合的材料是蠟石。然而台灣並不出產蠟石，五十年代初期也尚無進口。林葆家多次試驗之後，提供南勢角黏土、金門瓷土、竹仔湖砂、坯粉、長石粉之組合作為坯料。另外，改變調合釉藥成分，避免了開片與跳釉。若釉燒成的膨脹係數比坯體大時，冷卻過程中釉的收縮較坯大而生成龜裂，此稱為「開片」；反之，釉因收縮比坯小而呈現破裂剝離，便形成「跳釉」。這二者在燒成過程或燒成後都可能發生。

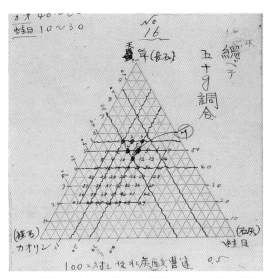

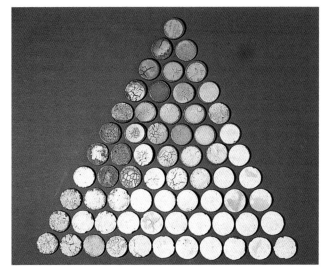

三角圖表的三個角分別標示一種礦石，可以各種比例組合。試驗之後紀錄在表上。中間圓粗點的組合狀況較合乎預期效果，圖中號碼為試片編號。

三角實驗表的燒成情況，可看出溫度和原料性質不同時的釉藥變化。
（取材自雄獅出版《陶藝技法123》）

●那時馬賽克小瓷磚逐漸在建築界流行起來，需要的花樣和顏色越來越多，原本用於三吋六瓷磚的樣式不敷應用，於是開發新的著色劑和釉藥就勢在必行了。

●林葆家在筆記本中，記錄著各種新試驗，並以三角圖表顯示坯土、釉藥顏料的關係與彼此之增減。薛瑞芳說，通常是一次九件，在相同條件下執行第一次試驗。再挑選最接近目標的三件，修訂之後再試。再由其中選出最理想的，視是否須要修訂以執行結論試驗。只要邏輯方向正確，仍舊不能得到好成果時則可能是其他無法抗拒的原因了。許多向林葆家學習的業者由三角圖表調配坯土

或類似處方時，莫不體會其「試三次」的內涵，從而掌握了較為順利的成果。

●「試三次」於是不脛而傳，成為窯業界給林葆家所取的綽號。

●由於登門求教者眾多，林葆家不得不想出個法子，那就是凡是第一次找他改善陶瓷問題的人，他都不會答應；第二次再度登門求助者，他一定誠心地協助。若一時無法回答，他會查書、思考，甚至專程跑到日本求教於從前的老師與同學，務必將問題弄個水落石出。宋龍飛在文章裡，描寫林葆家「把別人不能解決的問題當作自己的問題，看著別人一個個走向成功，已成為他生活上的一種樂趣。」

擔任中華陶瓷廠首任廠長

林葆家於創建時期的中華陶瓷廠之前，攝於1961年。

●一九六一年，四十七歲時林葆家擔任中華藝術陶瓷建廠的廠長，指導製作傳統花瓶及仿古陶瓷器。任職期間，舉凡坯土調合、釉藥調整，從骨灰罐到大花瓶，由氧化到還原，都系統地整理和記錄。譬如，帶青的鈷系列、帶綠的天龍寺系統、開片釉系統、捺紋樣人形、還原燒青瓷、大花瓶銅赤釉、釉下青花、釉上彩飾或轉印等技術。

●位於北投的中華陶瓷廠在民國五十至七十年代，是台灣規模頗大的窯廠，鼎盛時期有兩大廠房，產品精美以至於吸引了無數來台觀光的外國人，無論內銷、外銷都獨占鰲頭。想來，第一任廠長蓽路襤褸所打下的紮實基礎，實是往後得以鴻圖大展的重要關鍵。

●對林葆家而言，這段時期全力仿古、復古，研究、試作、記錄的結果，使他有機會深入地了解傳統釉色、器形和燒成方法，一方面以「仿」得唯妙唯肖為目標，一方面嘗試略施小技改善流程，有時候且能有所發現衍生出另一種趣味來。從建築瓷磚與生活陶瓷，跨足藝術仿古陶瓷，無疑也為他自己累積了日後陶藝創作的豐富經驗，並且奠定了源自傳統的審美觀點。

●究竟台灣何時產生「藝術陶瓷」這個名稱呢？長年在鶯歌經營窯業，首創《中國窯業》雜誌的林根成，認為是吳讓農和許占山首先提出的。他們兩人原本任職北投陶瓷廠，離職後在士林建一小窯，取名「永生工藝社」，專門燒製釉下剔花的各式花瓶。一九五八年，他們的產品以「藝術陶瓷」為名參加台中市工藝品展覽會，此後廣為陶業人士所引用，甚至成為官方的分類項目。產品包括了花瓶、花盆、人像、仿古器皿、檯燈、西洋藝術陶瓷等，其上的裝飾手法或繪畫或雕刻都以人工處理，這是與其他品類最大的區別。

還原燒與氧化燒

兩者皆指陶瓷燒製時，窯內的氣氛而言。若窯內空氣不足，會產生大量一氧化碳與游離碳，由於一氧化碳性質頗不安定，便從坯體或釉藥中奪取氧原子，結合成二氧化碳，於是釉藥中之金屬氧化物因缺氧而被還原成為低價氧化物。

若是窯內空氣供應充分，便是氧化氣氛之操作。

如氧化鐵，在氧化燒時呈現紅色或黃褐色；而在還原燒中呈現青瓷之青色。又如氧化銅，在氧化燒時呈現青綠色；而在還原燒中呈現寶石紅或火焰等紅紫色。

一般而言，銅綠銅藍釉、鉻錫紅釉及結晶釉等大部分用氧化燒成，銅紅、青瓷、鈞窯用還原燒成。其他釉色則兩者皆能燒成。

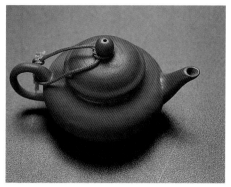

朱泥小茶壺要求壺蓋鬆緊適度及收水俐落。

● 一九六七年林家在鶯歌的新居落成，全家歡喜遷入，同時林葆家又回到了熟稔的老地方。

● 一九六○年代末期，隨著工商業發展收入增加，人們的生活品味逐漸提高。那時，嗜好茶藝者所用的宜興陶壺是由香港或其他管道走私來台，數量很少；而鶯歌只生產較粗糙、供農人飲用的大型茶壺。林葆家於是參考赴日所收集的資料，著手研製孟臣盅壺（朱泥小茶壺）。

● 根據以前經驗，台灣找不到適合的單一陶土，而經數次試驗後採用包括了安養長石、香港黑土、鶯歌黃土、高純度氧化鐵、皂土等之調合土，使用電窯讓氧化鐵在充分氧化的氣氛中，適宜的升溫條件下燒成。這種壺的色澤深淺，可由氧化鐵添加量、燒成時間、升溫速率的控制而改變，至於壺表面似釉的平滑

光亮質感，不僅坯土需要充分粉碎、練土，燒成後還要用布輪拋光，或者燒成之前，生坯先施上一層非常薄、顆粒比坯土更細的化妝土。

● 將朱泥小茶壺的製作技術傳授給友人們，有人採取高品質、高價位的限量生產，也有人走普及化的大量生產，帶動了鶯歌茶具製作的熱潮，至今仍為當地有特色的品種。如「明義窯業」的老闆劉信義，與葉司民個人工作室，都曾受到啟發步入茶具生產行列。

林葆家攝於1962年日本旅遊時。

撰文、講述陶瓷技術

●儘管日用瓷、藝術瓷、衛浴瓷、建築瓷、砂輪及耐火材料等，台灣窯業呈現一片欣欣向榮的情景，但是較具規模及設備新穎的工廠，仍然為數有限，技術和釉藥資訊極為貧乏。有識的業者急欲充實相關知識，卻往往求助無門。

●林葆家有鑑於此，應邀在林根成創辦的《中國窯業》雜誌撰文，以「陶瓷器初級講座」為題，有系統地介紹概念、原料、坯土配合與調整、釉藥調合計算、石膏模具與成型、色料的製作與調配、彩繪與裝飾、燒成等，提供陶瓷作業人員參考進修。每個月一次，持續了四年之久，將累積了三十年的寶貴心得公開傳播出去。說他是陶瓷園地裡，一位辛勤播種的園丁，真是最恰當不過了。

●當時技藝的養成，幾乎仰賴師徒傳授，設有相關科系的學校僅有中國文化學院化工系陶瓷組，以及復興工業專科

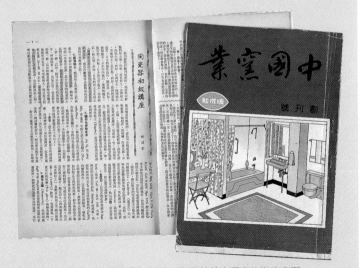

《中國窯業雜誌》

《中國窯業》雜誌創刊於一九六八年三月一日，社長為林根成，發行人為曹英。每月發行一本，三十頁左右，每期售價五元。從創刊詞中，可知定位為「窯業一般綜合雜誌」，內容是：「有關窯業的解說、論述、講座、研究發表、隨筆及時事新聞等，優先刊載對讀者有所應用或有益的事……」。林葆家為編輯委員，自創刊號始即撰寫「陶瓷器初級講座」專欄，第一篇談的是「陶瓷器的分類」。

林根成當時三十七歲，在鶯歌主持「台灣藝術陶瓷工廠」，擔任經理已達二十年之久。他催生這本雜誌的目的是：作為同業間的橋樑，開展外銷的宣傳站，宣揚中國陶瓷文化和藝術的先鋒。此雜誌二年後改組另成立「台灣窯業」，於一九七九年停刊。

創刊於1968年的《中國窯業》雜誌，刊登林葆家撰寫的陶瓷專欄。

陶瓷科，培育的人才太少，緩不濟急。
台灣區陶瓷工業同業公會於是協同中小
企業輔導處、工業職業訓練協會、鶯歌
國民中學四個單位，聯合設立「陶瓷工
業職業訓練班」，聘請國內專家開課講
授陶瓷基礎與實用的知識。林葆家應聘
講師色料、彩料、釉料、燒成的理論，
並且全程參與實習，隨時指導。半年課
程結束之際，共有二十名學員獲頒結業
證書，其中有許多位如今已是陶瓷業界
的大企業家。這個訓練班持續開辦期

五十六歲的林葆家與五十一歲的妻子赴日觀光，於日本
機場，攝於1970年1月25日。

間，滿足愛好者求知的欲望，也培育出
許多人才。

●經過日治時期、台灣光復，從百廢待
舉到粗具雛形，走在台灣陶瓷發展崎嶇
的道路上，至此，林葆家似乎可以喘口
氣，思考下一步的方向了。

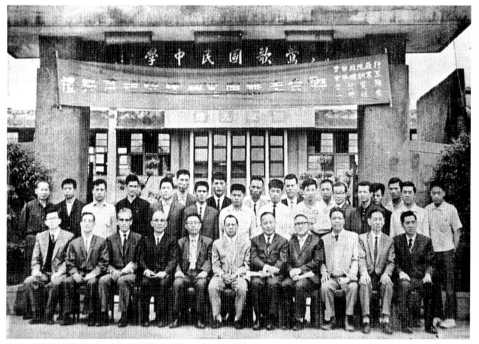

陶瓷訓練班結訓典禮，合影於鶯歌中學前，左三為林葆家。

　　林葆家早期作品偏重陶土的質感和工具的靈活運用，大部分在拉坯成形後，施以拍、刻、切等手法以達到裝飾的效果，釉色較為單純而古拙。手繪方面則以釉下彩、釉上彩以及釉上浮錦彩方式自由表現，充滿實驗性地多元嘗試。現分為非拉坯成形、刻紋、鑲嵌、手繪四類介紹。

非拉坯成形 少數非拉坯作品皆以陶板成形。

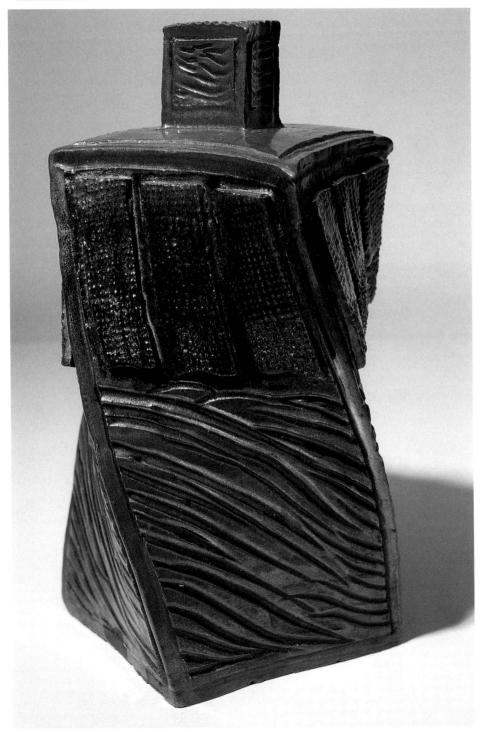

林葆家 變奏 17×17×29.5公分 1980年
以陶板成形後加以扭曲旋轉，下半部刻畫橫紋水波，上半部為細緻網格。作品粗放而有力，
此類型極少見。

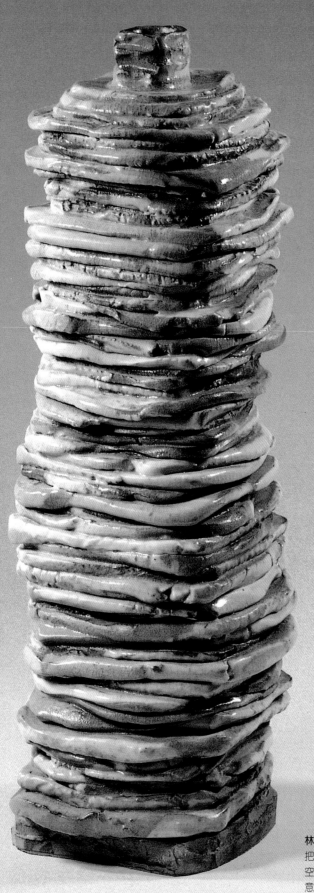

林葆家 疊 11×11×34.5公分 1985年
把各種不同顏色泥土做成陶片，中間掏
空後層層堆疊，有如試片的串連。未刻
意造形，卻反映作陶者的實驗精神。

刻紋 在坯土或化妝土上鏤刻出紋樣，使器體表面呈現凹凸之質感。跳刀是方法之一，在坯體半乾時利用轆轤轉動和修坯工具，產生躍動的旋律，此為林葆家早期常用之手法。

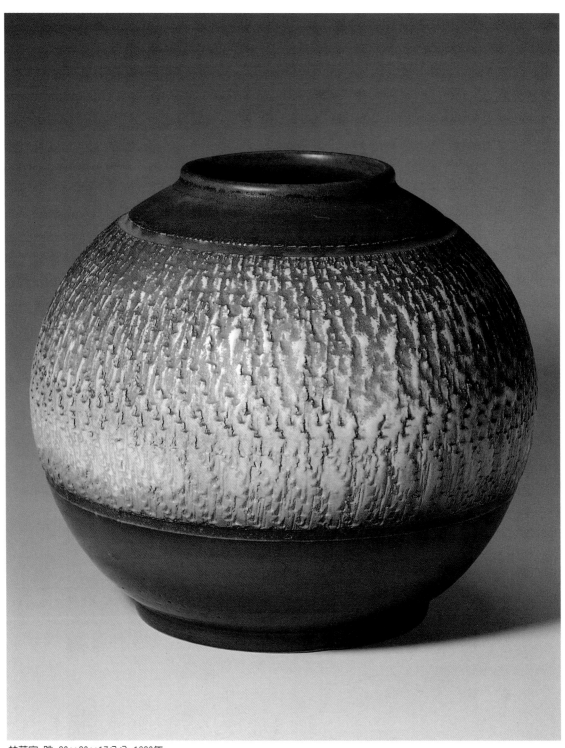

林葆家 跳 20×20×17公分 1980年

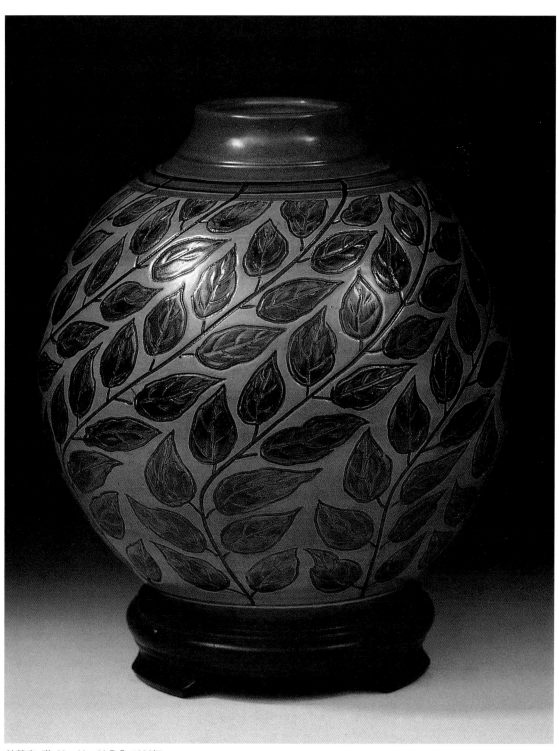

林葆家 盛 30×30×32公分 1986年
作品半乾、修好坯之後，在圓腹部位刷上白色化妝土，刻出葉蔓再塗上含有鈷的
藍色化妝土。完全乾燥後素燒，噴上含銅的透明釉使顏色偏綠。

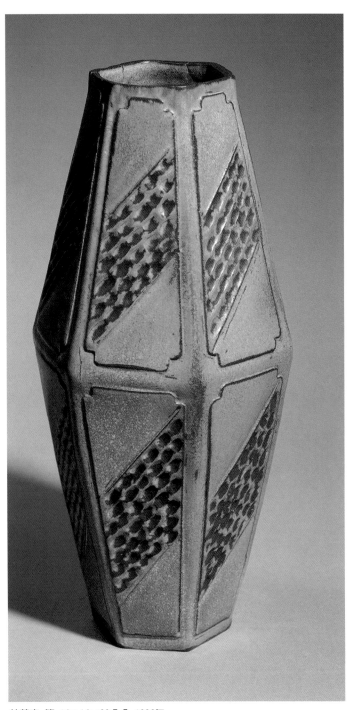

林葆家 築 14×14×30公分 1986年
先拉坯成橄欖形再用木板拍成六角形，定型後仔細刻畫上下六邊形的圖案，
均勻而規律。此型作品有幾件，藉不同刻紋和釉色表現不同效果。

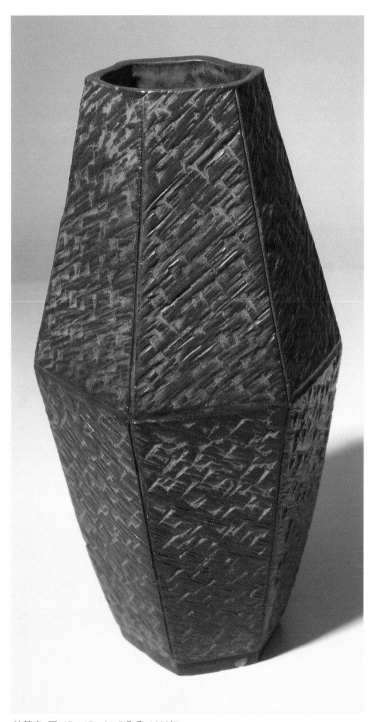

林葆家 栗 17×17×31.5公分 1986年

鑲嵌 在坯體半乾之時刻出所需之圖案,再以異於坯土色彩但是物理性(如收縮率)相近的材料,填補在鏤刻後的坯土凹處上,使器體表面平順卻有紋樣變化。

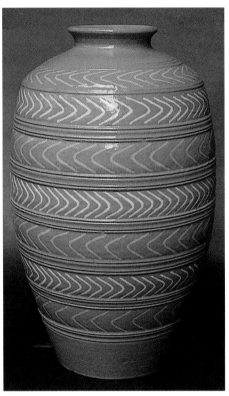

林葆家 來回兩趟 22×22×34公分

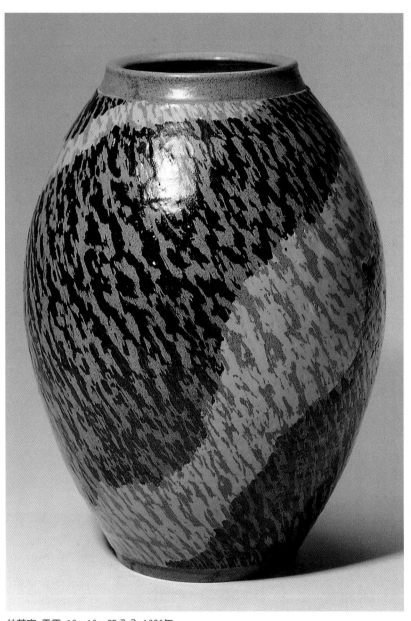

林葆家 雲霞 19×19×25公分 1986年
以跳刀方式修坯後,依照構想將深藍與淺綠化妝土填進凹凸面並修整平順。噴上透明釉後,陶土原色和化妝土顏色分別顯現出來。

林葆家 牽 21×21×37公分1986年
坯體半乾時刮出弧形線條,凹痕填上白色泥土,修平、素燒後噴上半透明灰釉。線條在坯體上呈現張開,柔軟的韻味,與器體的橢圓形相呼應。

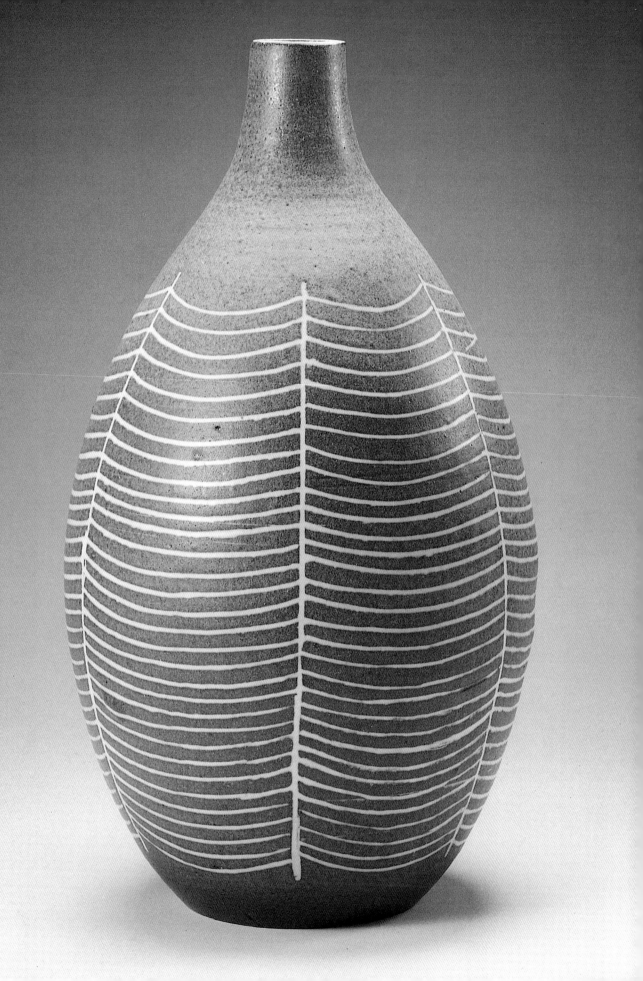

林葆家　飛龍在天　25×25×34.5公分　1985年
龍是中國文化的象徵，源遠流長歷代皆有新作。此件於素燒之後，繪青花、釉裡紅以還原焰燒成，
再上藍、橙、綠及白色浮彩，是色彩最多的一件。

林葆家 翔龍 22×22×29公分 1985年

林葆家 春意（又名「懷古」）　21×21×36公分　1986年
於坯體半乾時用木板拍打成八角形，定形後塗上白色化妝土。以釉下彩青花色調條手繪卷草、纏枝葉，表現出剪紙般的明確、堅定線條。

林葆家 吉祥富貴 30×30×32公分 1985年
青花以釉下還原燒製，紅底和金色葉脈以釉上彩二次燒成。施釉於瓷胎上故牡丹白色，藍色線條層次分明，
和底釉的均勻平塗對比鮮明。

IV

陶林陶藝
從生活陶到創作陶

中山北路台泥公司附近高樓林立，
車水馬龍。轉進巷弄裡，
一棟四層樓房的圍牆上
排列著不一樣的瓶瓶罐罐。
清晨六點，
林葆家起床練土，
將回收的泥團取出，
在未上漆的原木工作台上，
以手揉壓摔打。
這項工作是陶藝製作的課程之一，
準備坯土是學員自己的事。
然而數十年來他已養成習慣，
即使後來買了煉土機，
依然每天練土活動一下筋骨。

林葆家 喜氣 30×30×22.5公分 1990年

喜氣（局部）

開辦私人陶藝教室

　　一九七四年，林葆家在中山北路二段住家的一樓，開設了「陶林陶藝教室」。早期設備簡陋，只有兩台轆轤、一台小電窯，幾年後引進了練土機，並在一樓裝了瓦斯窯。當時，「陶藝」在台灣社會是陌生的名詞，設立陶藝教室既費力又難以營利，何況原料供應尚且不足；然而他從生活陶和創作理念切入，啓發大家的興趣，一心只想提供一個學習、觀摩和創作的園地，未曾仔細估算未來的狀況。

　　●「那是當時國內除了拉坯和造形技藝之外，唯一還排有釉式計算、釉藥調整及燒成控制等指導課程的私人陶藝教室。」薛瑞芳說。林葆家剖析傳統陶瓷發展的歷史及製作要領，啓發學員的潛能，鼓勵創作自我風格的藝術品；其間潛心研究與嘗試，陸續研發出十餘種各具風采的釉藥，有些是利用化學原料重現古釉的效果，有些是全然嶄新的丰華。他將它們表現在自己作品之中，也將配方和燒成要領傳授給學員們。

　　●〈我的作陶觀〉一文內容是他經常告訴學生的，其中一再強調要重視傳統陶

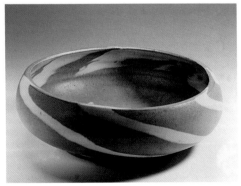

陶林陶藝教室的教學作品，鑲嵌作法「清流」。

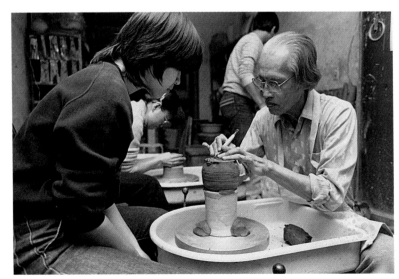

林葆家1975年在陶林陶藝教室指導學生修坯。

1976 北投土遭政府下令禁採。

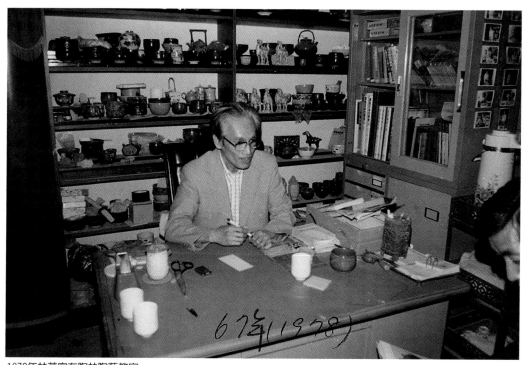

1978年林葆家在陶林陶藝教室。

藝，將陶藝之美應用到生活中：「陶藝是祖先心血結晶的遺產，是繁忙工業社會中精神的調劑品，如何將此偉大的陶藝文化現代化呢？又如何將伸手可及的土賦予生命……素材是土，使它具有形體，再以色彩美化它，以火燄鍛煉它，使它獲得你的意象，注入你的精神，展現出蘊涵的綜合美。陶藝家的使命是追求美的視覺、聽覺和造形，但應是取材自生活之中，而非脫離生活……中華民國至今七十二年以來，尚未產生足以代表的陶藝作品，包括我在內，這不能不說是我們從事陶藝者的一大責任。」

●他說：「陶藝好比是土與火燄的協奏曲」，製作的每一個過程都是重要的，坯土的性質，釉料的成分組合，施釉的方式，裝飾的方法都影響成效，燒窯的複雜變化更是作品成功與否的主要關鍵。這其中沒有秘訣、沒有捷徑，唯一的方法就是動手做，不斷修正、再試驗；同時，必須勤於觀摩、閱讀、討論、思考，培養自己的審美觀。

陶林陶藝教室

　　三十年老店陶林陶藝教室，至今窯火不息。在陶藝風氣尚未普及的民國六十年代，林葆家老師提供這個園地，讓愛好陶藝者有一個學習、研究之處。它曾經是每天早上、下午、晚上，三班學員輪流使用，滿溢笑語和茶香的熱鬧空間。那張原木工作檯令大家十分懷念，不只是早期練土或者喝茶、討論作品時圍繞著它，歷任「總管」們看守窯爐疲累時，就睡在工作檯上。而通過這般鍛鍊者，一個個成為知名的陶藝家。如今老師雖已遠行，陶林精神依然傳承不絕！

陶林陶藝教室門口。

一進門口的原木工作檯，既是練土所在，也是討論、聊天、品茗處。

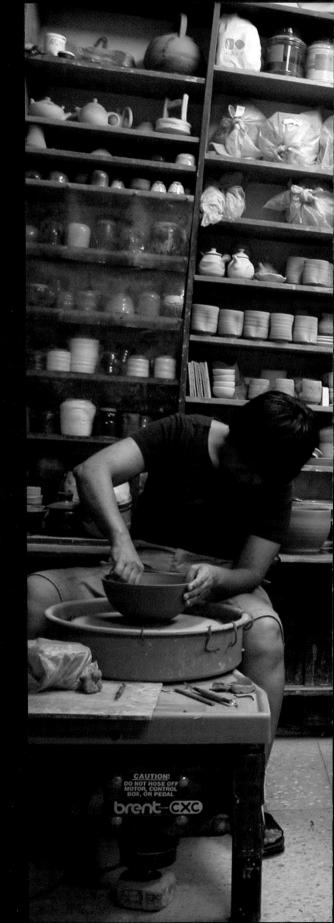

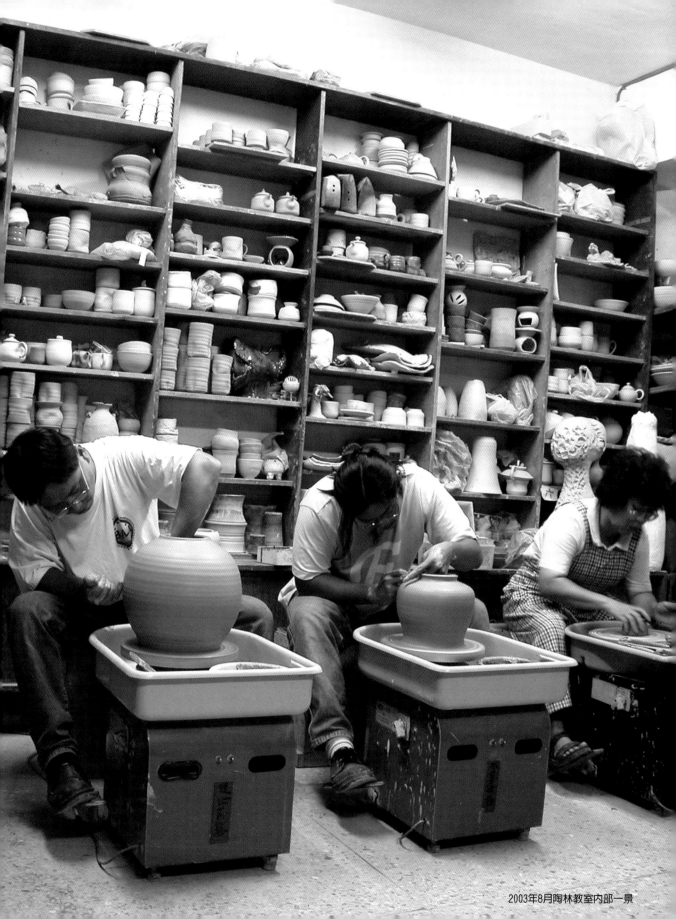

2003年8月陶林教室内部一景

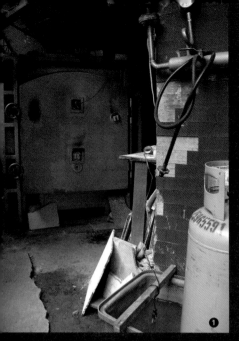

1. 台北市少見登記有案的窯爐。
2. 釉藥櫃中陳列各色釉藥置於塑膠桶內。
3. 工具箱。
4. 用來彩繪的大小刷子和畫筆。
5. 在拉坯機上調型。
6. 噴釉台。
7. 修坯工具。
8. 煉土機。

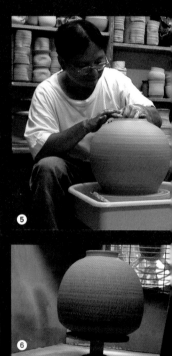

請將工具 放回原

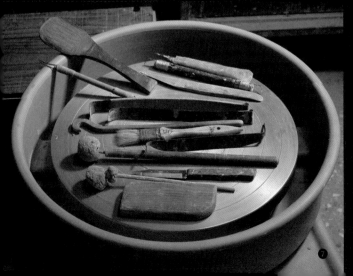

林葆家的工作服。

●「燒出的顏色、感覺正是你設計和想要的，而且第二次、第三次仍然燒得出來，這才算是真正心手合一，掌握住每個因素。」就此觀點而言，窯變只是偶然得到的效果，實不足以呈現陶藝者真正的初衷，自然不能代表個人的風格，只能說是實驗中的意外驚喜吧。

●現任教於國立台北師範學院的羅森豪，跟隨林葆家左右十多年。他回憶說，自創辦初期「陶林」不時招待著好奇登門的人；而藉由老師的說明與示範，大部分的參觀者就此被泥土黏住，或為手拉坯所牽引，陶林因而熱鬧起來且逐漸聲名遠播，台北、南台灣，甚至日本、香港、美國各地陶藝愛好者和求教廠商相當踴躍。

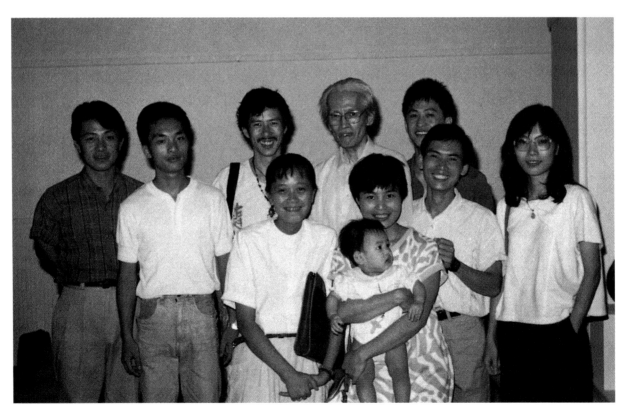

1987年攝於美國文化中心，林葆家（後排右二）與學生們合影，左起，張清淵、羅森豪、馮建生、劉雯惠、許寶貴、黃啓倫、唐彥忍、施惠吟。

一九六○年至七○年代的私人陶藝教室

　　根據《台灣現代陶藝發展史》（謝東山著）一書之記載，台灣首位設立個人陶瓷工作室的是吳讓農。他於一九六二年自製轆轤與電窯，嘗試各種燒製與表現技法，並兼收同好，一九七一年以前大多為外籍人士。林葆家的「陶林陶藝教室」、邱煥堂的「陶然陶舍」都設立於一九七四年。蔡榮祐一九七九年在台中縣霧峰開設「廣達藝苑」工作室公開招生，一九八○年楊文霓在高雄縣自宅工作室開班授徒，一九八一年李亮一成立「天母陶藝工作室」，楊作中於板橋開設「板橋陶藝教室」。一九八三年台中三彩藝術中心成立，林瓊瑛於該中心成立陶藝教室。一九九○年范振金成立「芝山岩范振金配釉教室」並教授學生。上述蔡榮祐、楊作中、范振金皆為林葆家的學生。

吳讓農

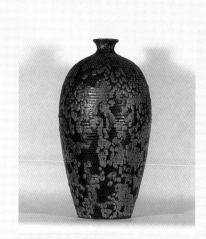

吳讓農作品

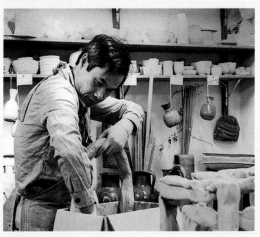

邱煥堂

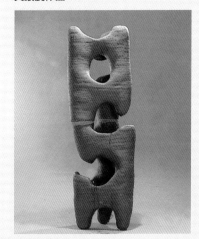

邱煥堂作品

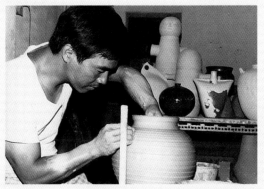

蔡榮祐

蔡榮祐作品

展覽是進步的動力

●一九七八年，林葆家率領二十餘位學生在台北新公園省立博物館，舉辦第一次師生展覽，共展出二百餘件作品。正當台灣陶藝萌芽時期，如此數量龐大與風貌繽紛的內容，引起藝文界的注目，當時的嚴家淦總統和謝東閔省主席都蒞臨參觀。以後於一九八〇年、一九八五年、一九八九年、一九九二年、一九九六年陸續舉辦，從每次名單裡可以看出

不少學員持續參加展覽，即便是早已走出陶林開設了個人工作室，仍然提供作品，在這個大家庭裡互相切磋和鼓勵。

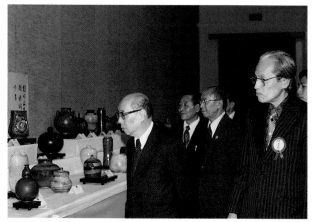

林葆家首次師生陶藝聯展時於省立博物館，當時的總統嚴家淦（左一）蒞臨參觀。

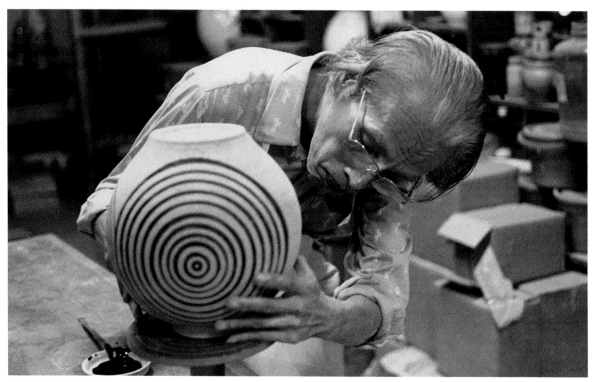

專注於工作中的林葆家。

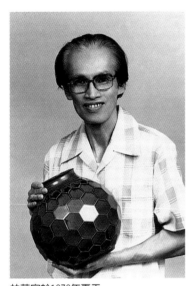

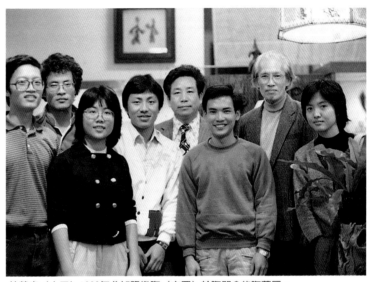

林葆家於1979年夏天　　　　　林葆家（右二）1983年參加張繼陶（右四）於陶朋舍的陶藝展。

●林葆家認為，展覽是進步的動力。展出之前，每個人都得經歷一番思索嘗試、迷惑、比較和煎熬，然後得到靈感，發揮潛能做出個人的作品。這是很好的鍛鍊，也唯有不斷鍛鍊才能開創個人風格。

●經過數次師生聯合展出，坯土、造形和色彩運用都明顯擴充了。陶土應用有鶯歌大湳土、苗栗絹雲母陶土、矽藻土、南勢角土、北山坑土，甚至內湖的製磚用黃土，而為了更突顯顏色的艷麗與深度，也開始使用瓷器坯土。一九八五年的聯展中，出現了釉下彩料，以深沈的發色再搭配亮麗的釉上彩，呈現強烈對比之赤、綠和黑色釉的作品。這類使用在以後的創作中經常可見。至於釉藥的燒成溫度，調整在一千二百度至一千二百五十度左右，包括了各式天目、鐵赤、鐵鏽、青瓷、辰砂、加色鋇無光釉、條痕流釉、砂金石釉、朱金結晶釉、鈷紫結晶釉、鋅結晶釉、鮫肌釉等，往往老師試驗穩定之後便成為陶林學員的「共同智慧」，大家共享，各自構思如何應用於作品之上。

●曾有學生問老師：「配釉秘方都教給了學生，自己不是沒有特色了嗎？」

●林葆家回答說：「教完之後，讓大家去發揮，還可以發明更新的，豈不太好了。」

●日籍學員楠眞須美女士，一九七九年起即出入陶林。她回憶林葆家當年教學情形說，譬如上釉，老師首先問你想做成什麼樣子？然後才指導，欲達到那種效果，那種釉放下面、那種放上面。如果有學生的造形是歪的，不像老師那樣均勻對稱，他也不會去更改，還是鼓勵的態度；但是會說明用力不均勻所以歪了，立即示範給你看。最難得的是，老師完全沒有上一代人那種權威的脾氣，總是微笑著提醒和叮嚀，結果反而讓學員們發自內心地更加努力，不敢馬虎從事。

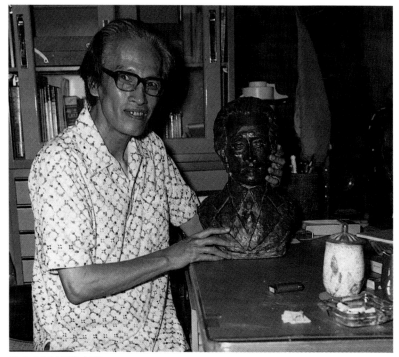

林葆家與其塑像合影。

釉下彩、釉上彩與色釉彩繪

這三種都是陶瓷器物的裝飾手法，主要區別在於釉層與彩繪的位置，以及施工的次序。

「釉下彩」是在泥胎或素燒坯上，用特製色料彩繪之後再上釉，然後入窯一次燒成，如青花、釉下五彩、鬥彩、影花、釉下貼花等，由於畫面覆蓋在釉層之下，比較柔和雅緻。「釉上彩」是在已燒成的素色釉面上，以色料描繪紋樣，或貼花轉寫，再經一次以上窯爐燒成。如釉上古彩、粉彩、釉上貼花、印花、描金等，效果較為鮮豔華麗。這兩種原是瓷器的裝飾手法，林葆家將其應用於陶器坯體上。晚期大部分採用「色釉彩繪」的方法，即在素燒坯體上，先用青瓷等釉色打底，其上再以色釉畫、噴、淋等形成圖案，同溫度一次或多次燒成。

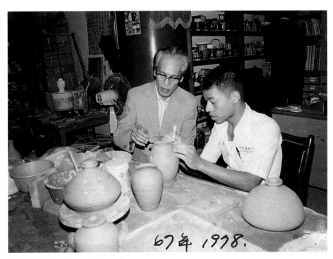

67年 1998.

林葆家正指導學生鄭光遠。

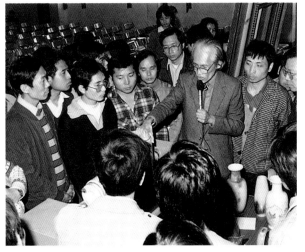

林葆家在草屯手工藝研究所講解陶藝。

●一九七七年發現陶林教室，從此一頭栽進陶藝世界的宋廷璧，現在任教於文化大學美術系。〈在陶林的那段歲月〉一文中，他生動地描寫說，在教室裡幫老師處理一些事，並能招呼其他進修學員的助教，往往得到「總管」之尊稱。以他為例，先是以學員身分交學費習陶，進而因能幫忙練土、打掃教室，便特准免交學費；等到學藝到達某個程度，能夠指導新進後學者時，老師還付給他零用金。陶林的歷任「總管」陸續有黃啓倫、許寶桂、徐崇林、張清淵、羅森豪、吳孟錫多人，他們最大的心願其實是把握和老師學習的機會，充實能力，以便將來獨當一面時能稱心順手。

●這正是林葆家訓練有潛力作陶者的一種方式。透過類似師徒相承、生活與共的傳統模式，帶領下一代作陶且永遠愛陶，如此才達到真正的傳承。

●三十多年來出入陶林者數不勝數，第二代甚至第三代的陶藝家由此誕生：陳實涵、游曉昊、范振金、張繼陶、連寶猜、林振龍、宋廷璧、蔡榮祐、鄭光遠、楊作中、唐彥忍、羅森豪……感念之餘，他們各以不同的創作面貌活躍於台灣的陶藝界，也算是對老師最具體的回報了。

●宋龍飛曾說：「林葆家最大的成就在於他的學生雖多，卻各有風格特色而自成一家，完全沒有因襲老師窠臼的弊病，這是他教學最成功之處。」誠哉斯言。

實至名歸薪傳獎

●一九七○年代，台灣的經濟發展處於轉型時期。當時省主席謝東閔喊出了「客廳即工場」的口號，推行增加財富以充實國力的經濟政策。一時之間各地紛紛響應，特別是具有文化特色的民俗手工藝由於深受西方人喜愛，外銷前景看好而呈現欣欣向榮之勢。

●台灣省建設廳為了提升小型手工藝的品質，加強輔導業者技術，將原屬南投縣政府的「工藝研習所」改屬於建設廳，擴大為「台灣省手工業研究所」，並增設一個陶瓷陳列館。林葆家應聘擔任顧問，協助規劃陶藝研究開發室，建議成立設計組、石膏組、坏土組、成形組、配釉施釉組及燒成組。其間著手蒐集並比較國內外作品，遇有疑問必詳細研究直至克服才罷手。他配合研究所定期安排的講座，主導來自全國各地的工

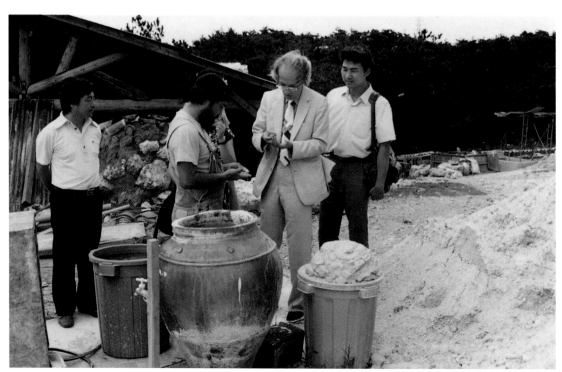

林葆家（右二）於1981年7月18日赴日本琉球訪問，參觀當地有關灰料的處理。

1983年10日，林葆家（前排右一）應邀赴金門陶瓷廠參觀訪問。

藝教師，進行再訓練的課程。一九八四年該所在鶯歌成立陶瓷技術輔導中心，他再度擔任顧問，針對需要講授並協助開發新產品。

●薛瑞芳認為，啓迪並導正當時國內對工藝的誤解，提升工藝作品的藝術價值，是林葆家另一項努力的目標。

●在幾次演講中，林葆家一再強調工藝可分為手工藝、半手工藝和機械工藝，呼籲大家認識手工藝的溫暖和親切，發揮手工藝特有的文化表現。他認為優良的陶瓷工藝品可由幾方面著眼：黏土的味道、燒窯的程度、釉及圖案的裝飾、造形美、潮流性、質感及民族性。舉日

本的茶碗製作爲例，不僅各有流派，深具流行樣式，而且符合其民族性對茶碗的要求：沉靜而古色古香，他們的茶碗甚至還有固定的落款之處呢。

●「日本陶瓷源自中國，卻發揚光大成爲他們的新文化。製作茶碗必須明白其用途、使用方法、生活習慣及思想，才能做出優美的工藝品。」在這樣的理念和宣導之下，無形中將不爲人欣賞的粗糙實用品，提升到表現生活美學之精緻工藝的層次，大大開闊了台灣手工藝業者的眼界。

●一九七五年他擔任中國文化大學化工系教授，一九七八年始應聘國立藝術專科美工科。有別於前者陶瓷的工業課程，在藝專講授的是美術陶瓷、陶瓷釉藥、陶藝技術、創作理論與要領，教導學生將審美帶入陶瓷製作之中。

●他的好朋友、老同事吳毓棠教授在藝專也教授陶瓷學。他說，藝專學生常常早上去聽林教授的課，晚上去聽他的

七十歲的林葆家與九十歲的母親合影於社口老家。

課。還反應說，林教授的科目十分深刻，程度很高，內容兼有理論和實際，如果是初次接觸陶藝或不用功學習，不是聽不懂就是跟不上進度……他非常替學生們欣喜，因爲這才是眞正在「教育」學生，幫助他們學有所得，毫不馬虎。

●一九八六年，教育部以林葆家長年研究傳統陶瓷藝術，並將獨到心得廣傳陶瓷工業界、教育界及陶藝文化界人士，特別頒贈意義深遠的「薪傳獎」。當好友、學生紛紛致電道賀，圍繞著他道賀時，他只是一貫優雅、自在地微笑著。

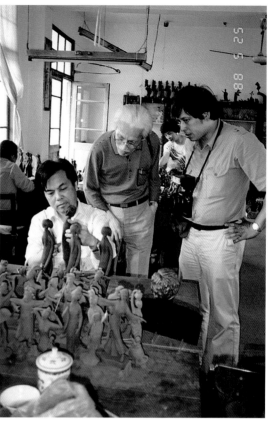

林葆家1988年2月攝於書房。　　　　　　　　　　1988年5月25日，林葆家（中）參觀大陸的泥娃娃工廠。

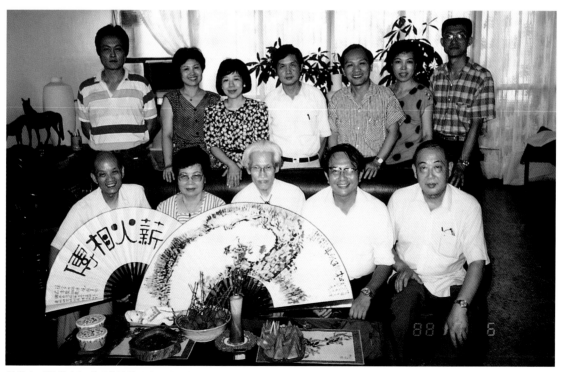

林葆家（前排中）獲頒薪傳獎後與朋友及親人歡聚。後排左起為林逢雲、楊須美、郭禎祥、王銘顯、林瑞
蕉、林峰子、林振龍，前排左起為鄭善禧、林葆家夫人、林葆家、蘇茂生、傅佑武。

　　一般青瓷釉通常施於瓷坯，林葆家嘗試施於陶土。他精心配製七、八種青瓷釉藥，分別應用在台灣本地產的大甲土、苗栗土及南投土所調配製作的坯體上。利用青瓷特有的透明度，和有色陶土的質樸感，再加上重複施釉。雙色施釉、燒成氣氛的精確控制，使青瓷的裂紋變化和呈色，展現出豐富的新風貌，成為「新古典」美學觀的最佳印證。

　　作品造形雖然源於傳統陶瓷，卻格外講究輪廓弧度變化及整體起伏轉折，隱然流露著個人的創意之處。裝飾圖案方面，或手繪或暗花，尤其是配合銅紅色塊，表現具有現代感的裝飾圖案。

❶青瓷釉的裂紋

　　陶瓷器表面釉色的不規則裂紋，有大、小開片及深淺之分。古瓷界術語是將片紋交錯的叫做「魚子紋」或「蟹爪紋」，把重疊若冰裂的紋片叫做「冰裂紋」，細小者又叫「牛毛紋」。本來有裂紋者，不能成為最精之作；但因具有自然意趣之美，受人們稱頌和喜愛。裂紋產生的原因主要有二：一是釉和坯體膨脹數不同，釉的膨脹率大於坯體之膨脹率。二是燒成時降溫之速度，降溫快則裂得快又深。

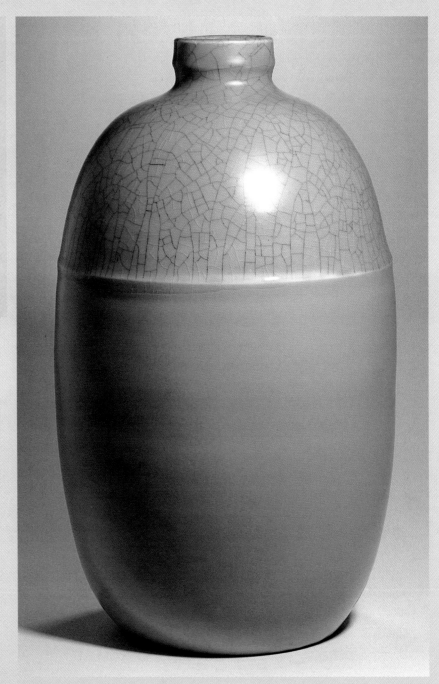

林葆家　龜裂青瓷　26×26×43.5公分　1988年
橄欖形器體分為兩部分，上半部有裂紋、下半部光潔如鏡，互相襯托出肌理與釉彩之美，是青瓷新作中清新之作。

龜裂青瓷（局部）　開片

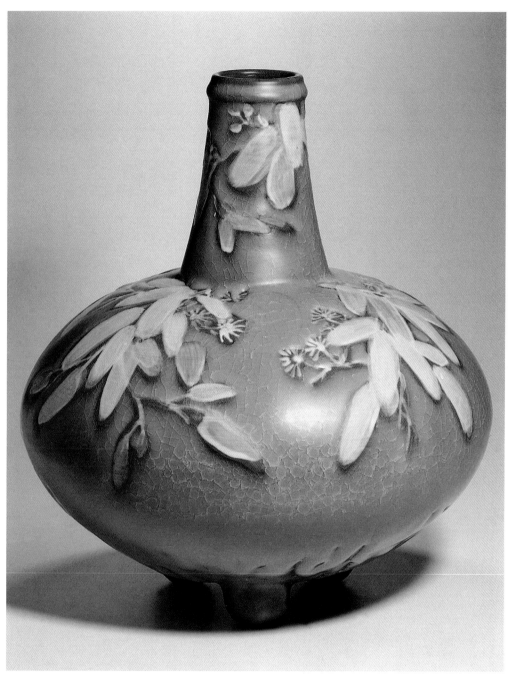

林葆家 芳香隔遠山 31×31×34.5公分 1988年
用白色化妝土繪上花葉，乾燥素燒後施以青瓷釉。三足、大肚、高
頸加上素雅的釉色，有如林葆家灰白的頭髮、樸素的生活理念，以
及圓融的人生哲學。

芳香隔遠山（局部） 冰裂

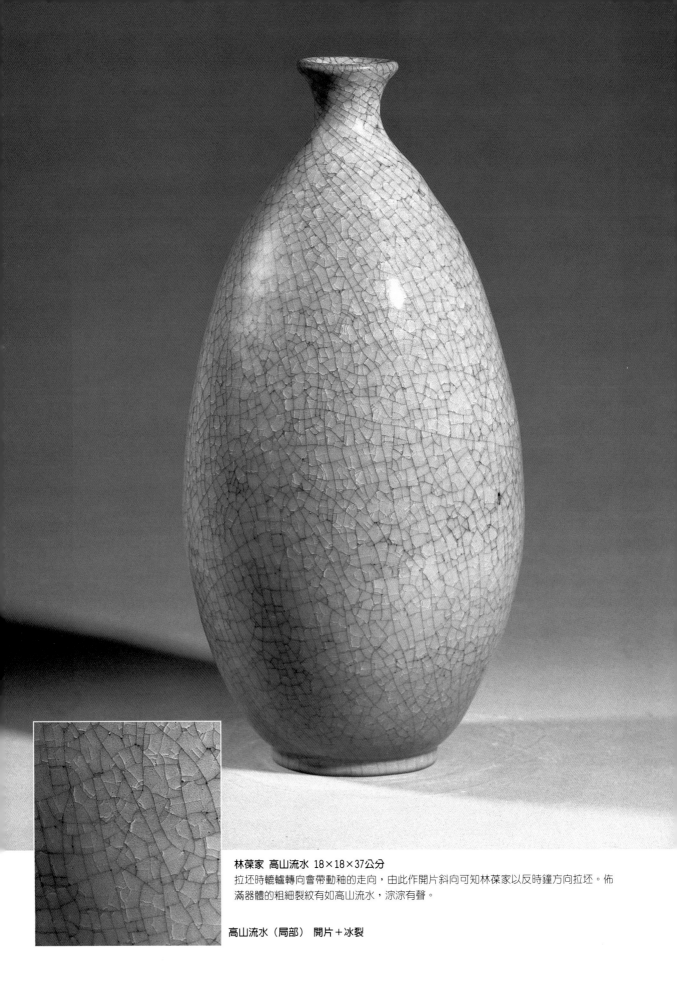

林葆家 高山流水 18×18×37公分
拉坯時轆轤轉向會帶動釉的走向，由此作開片斜向可知林葆家以反時鐘方向拉坯。佈滿器體的粗細裂紋有如高山流水，淙淙有聲。

高山流水（局部） 開片＋冰裂

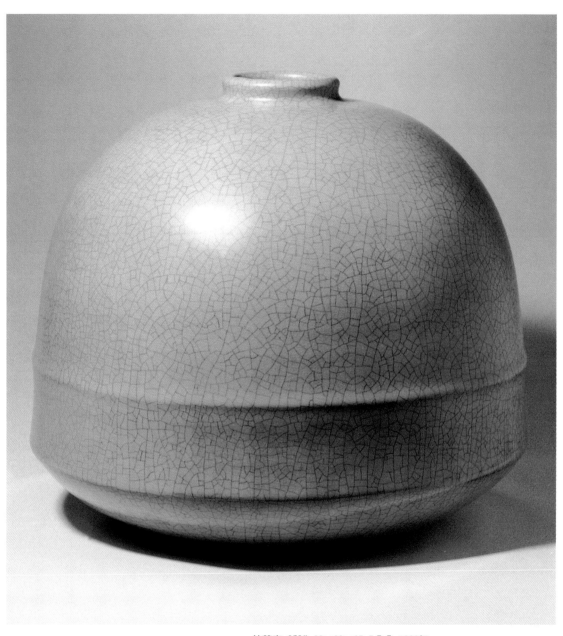

林葆家 靜謐 28×28×25.5公分 1988年
銅鐘造形經常出現於林葆家晚年作品中。此作端莊而穩重，細小的
開片紋樣與溫潤沉靜的粉青釉色，呈現敦厚儒雅的氣質。

靜謐（局部） 開片

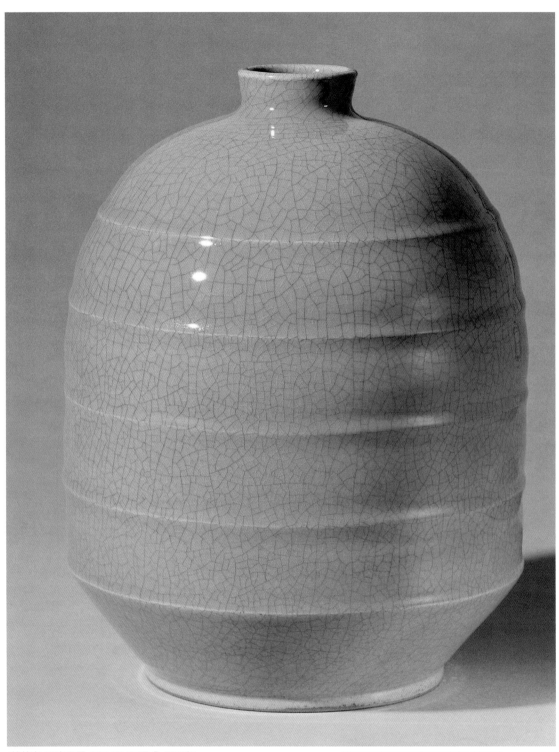

林葆家　天青日晏　28×28×36公分　1988年

天青日晏（局部）　開片

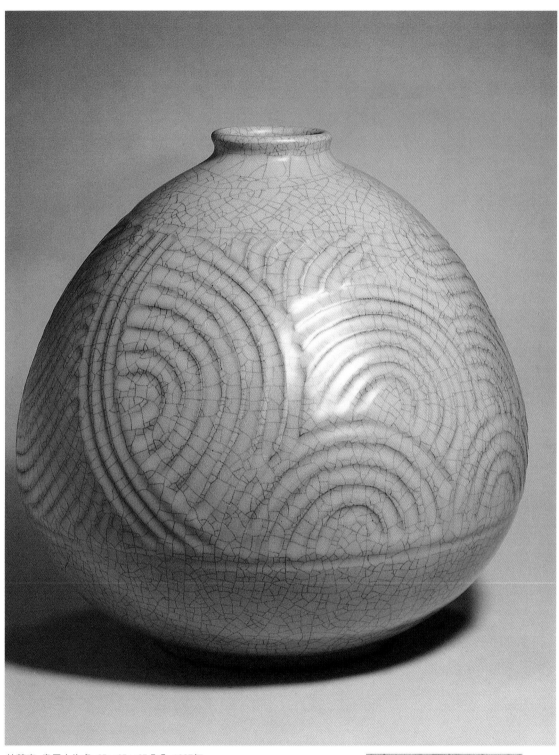

林葆家　歲月人生處　25×25×25公分　1987年
器形弧度十分細膩優美，配合著半圓的刻線紋飾，秀麗而典雅，有如歲
月流轉生生不息。

歲月人生處（局部）　冰裂＋刻紋

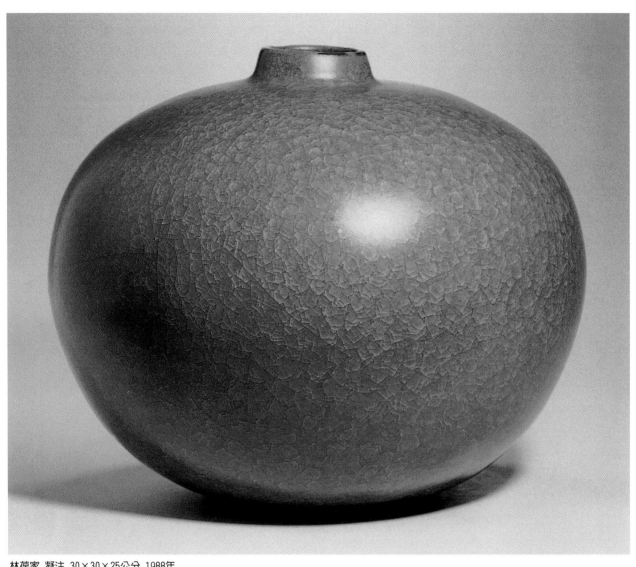

林葆家 凝注 30×30×25公分 1988年
通體晶瑩剔透而勻稱的翠綠冰裂釉，看來有如凝結的露珠。
器形極為簡練，更為突顯釉材美感。

凝注（局部） 冰裂

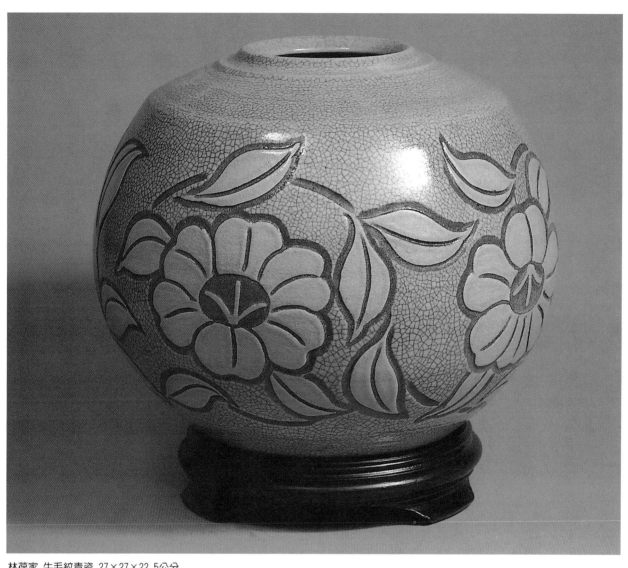

林葆家 牛毛紋青瓷 27×27×22.5公分

牛毛紋青瓷（局部） 冰裂＋刻花

❷青瓷釉不同呈色

所謂的「釉」是熔著於坯胎上的玻璃質薄層，多少具有光澤，能加強坯體的強度，增加美觀與清潔。釉所呈現的顏色是由坯土的色、釉的色和顏料的色三者組合而成，依賴的是三者中含金屬元素的種類和數量。

然而，同一種釉方在氧化焰或還原焰中燒成時，顏色往往大異其趣。譬如含銅的釉氧化時呈綠色或藍色，還原時呈紅色；含鐵的釉氧化時帶黃色，還原時帶灰青色。

林葆家的青瓷系列所以呈色多樣，除了配方略有增減調動之外，燒成氣氛的還原或氧化扮演重要的關鍵。

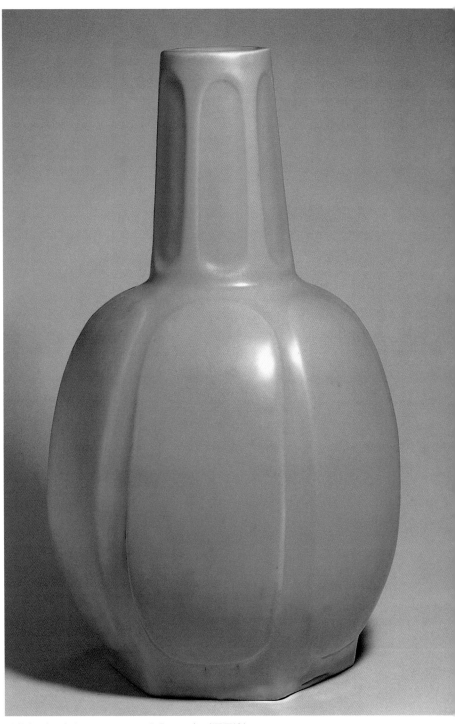

林葆家 鏡面青瓷 23×23×42.5公分 1988年（還原燒）
以凹刻手法增加作品線條與空間變化，粉青色彩由於瓷胎稜線的轉折呈現濃淡色差，整體具有玲瓏剔透之美。

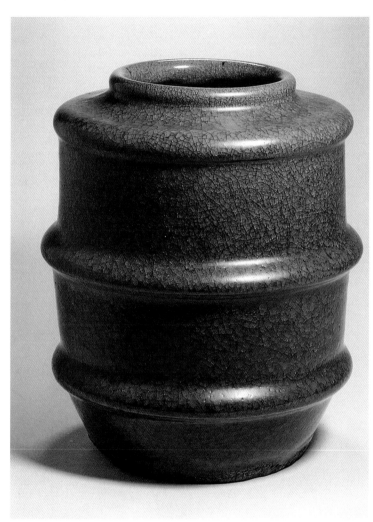

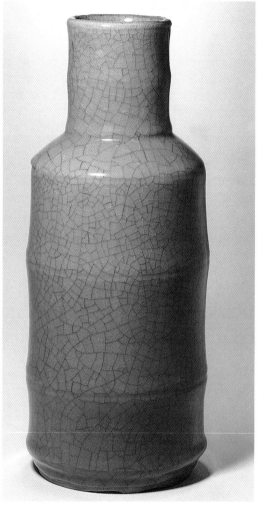

林葆家 冰裂青瓷 20×20×23公分 1988年（還原燒）　　　　林葆家 玉潔 15.5×15.5×.37公分 1987年（還原燒）

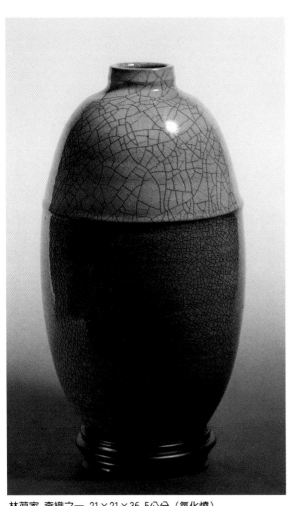

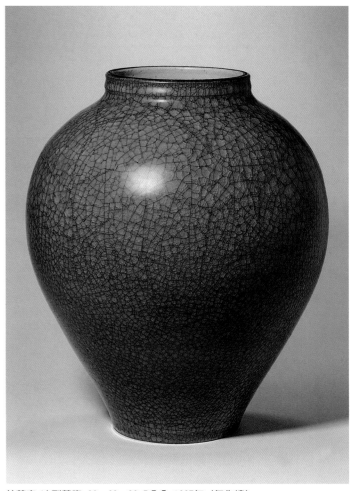

林葆家 奔織之一 21×21×36.5公分（氧化燒）

林葆家 冰裂黃瓷 29×29×33.5公分 1987年（氧化燒）
這是以單色釉表達構思的中期代表作品之一，也是歷來陶瓷史上少見的一種。大小裂紋隨著器形或疏或密的展現，華麗又莊重。

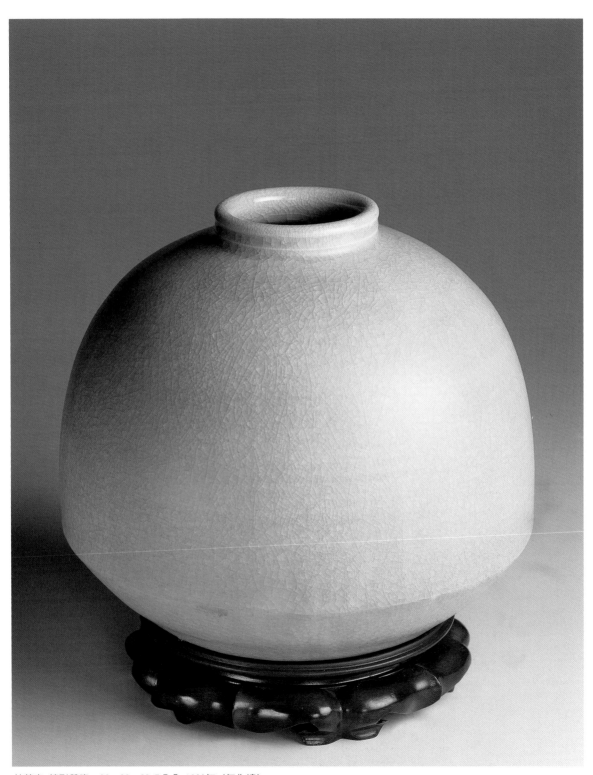

林葆家 鐘形黃瓷　32×32×28.5公分　1990年（氧化燒）

③青瓷為底加飾銅紅

　　青瓷是一種硅酸鹽釉，施在素地坯體上，經過還原焰燒製，使氧化鐵變成氧化亞鐵而呈顯灰青綠色的光亮面。此種釉色始於三國，大約成熟於晉，宋時北方的臨汝窯及南方的龍泉窯都有很大成就。青瓷色澤靜穆，柔和淡雅，歷代以來深受人們喜愛。

　　至於元、明時的釉裡紅、明代的祭紅、清代的郎紅，都是以銅為發色劑，以還原焰使釉中銅成分變成亞銅，最後得到深淺顏色及流動程度不同的紅色。

　　自古以來，青瓷和銅紅是各自發展的兩種釉色，林葆家首開其例將兩者搭配呈現，以青瓷為底，飾以銅紅色塊，於沉靜中增添變化之趣，兩種色澤都深具東方之韻味。

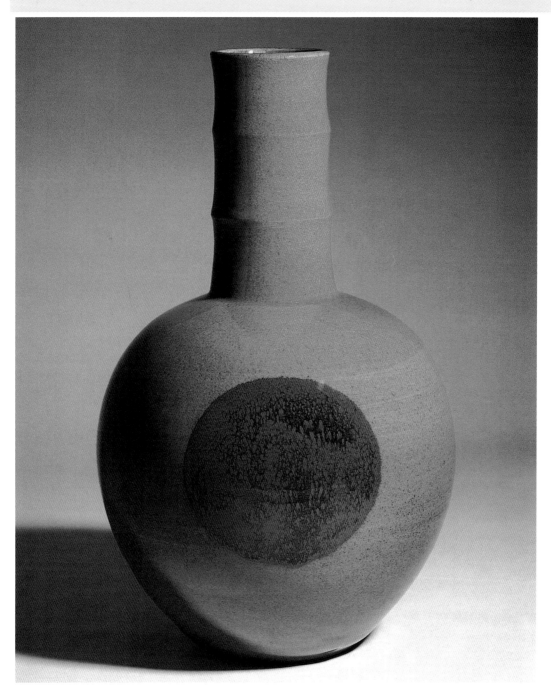

林葆家 日本記憶

林葆家生於日治時期、留學日本，受日本陶藝之啓發而入門。這件作品用台灣的泥土飾以銅紅圖案，
勉勵自己用本地的土做獨特風格之作，也紀念留日生涯。

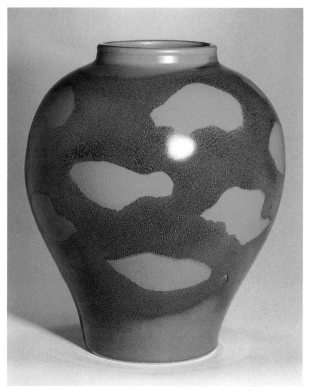

林葆家 霞光 30.5×30.5×35公分 1988年

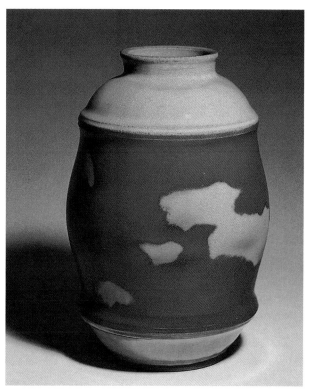

林葆家 霞光瑞雲 24×24×36公分 1988年

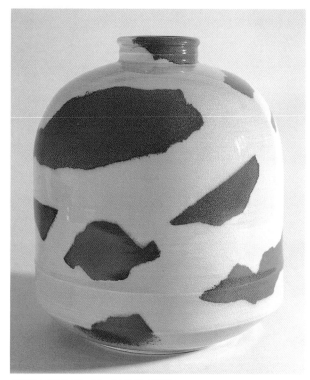

林葆家 紅樓 28×28×34公分 1989年

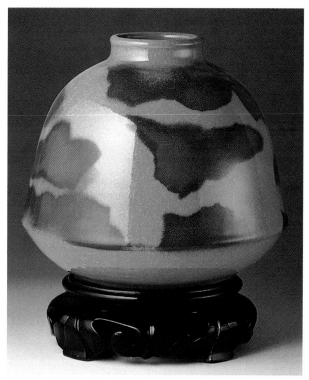

林葆家 青瓷映紅 27×27×23公分 1988年

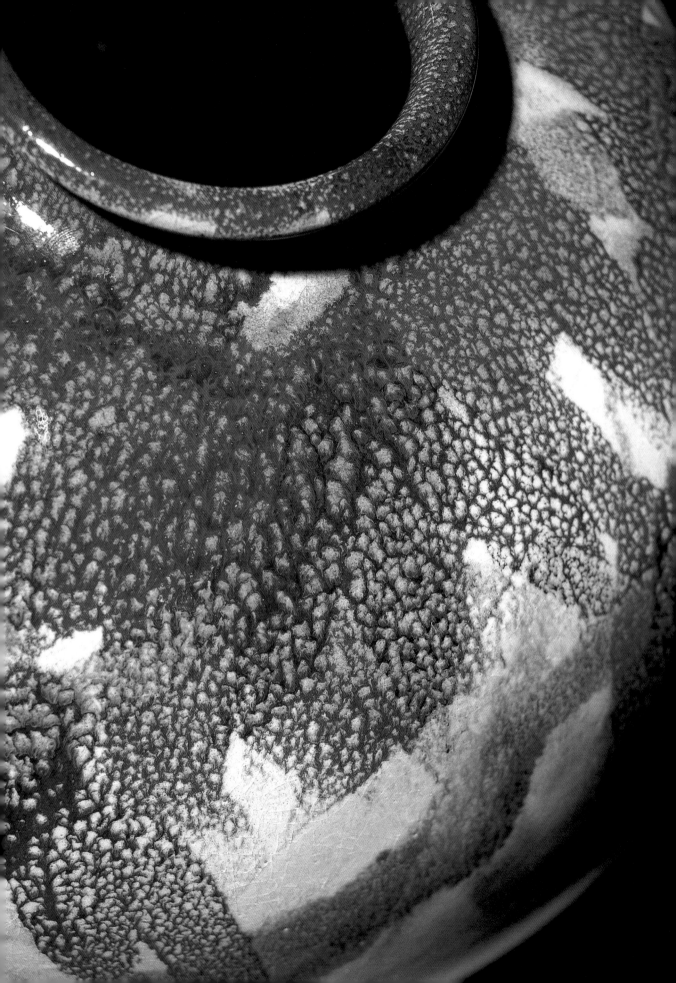

古典創新
兼具理性與感性

「雨過天青雲破處，

者般顏色作將來」

形容五代柴窯的青瓷，

那是怎樣的一種青色呢？

「九秋風露越窯開，

奪得千峰翠色來」

描寫唐代越窯的青瓷，

那又是怎樣的翠色呢？

優美的詩句，引來無限的遐想。

早餐之後，

林葆家慣常泡一杯咖啡坐在搖椅上，

靜靜享受香醇之味時，

腦海中經常閃過種種念頭⋯⋯

六十歲開設陶林陶藝教室，

對他是個關鍵的階段；

在此之前，大部分投注於陶瓷產業；

在此之後，運用累積下來的豐富經驗，

他帶領學生邁向陶藝創作之路。

楓葉情（局部）

林葆家 楓葉情
27.5×27.5×20公分 1990年

鑽研古陶瓷坯土和釉色

自從青年時期在京都試驗所接觸宋朝青瓷開始，他便深深感受中國陶瓷藝術的博大精深，以後，陸續地注意閱讀專家們發表在刊物上的，有關中國古代陶瓷的釉色研究。多年來特別對宋代六大名窯中，留存資料較多的鈞窯和龍泉窯青瓷，下了一番工夫仔細鑽研。

●青瓷是一種硅酸鹽石灰鹼釉，施在素色的坯體上，經過還原焰燒製，使坯土中的氧化鐵變成氧化亞鐵，在器物表面呈現出青綠色的光亮面。青瓷燒製始於三國時期，成熟於晉，至唐代越窯已非常精美，五代時上貢爲朝廷御賞。宋北方臨汝窯、曜州窯及南方龍泉窯的青瓷都有很大成就，並輸出海外出口至印度、波斯、埃及、阿拉伯、西班牙、土耳其、緬甸、越南、朝鮮、日本等國，對世界產生一定的影響。

 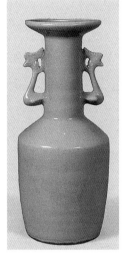

唐・三彩貼花紋壺　　　　　　宋・龍泉窯青瓷鳳凰耳瓶

●然而，古代陶工對於釉藥缺乏化學的分析方法，以至於留存的記錄不夠科學，後人很難得到清晰的理解，許多極有價值的釉色配方與製作技藝，往往因而失傳。所幸有心的學者們運用現代科技方法，從古窯遺址的碎片或收藏流傳的作品去研究，才揭開古釉的奧妙，讓人們了解到氧化金屬在玻璃狀的釉中，如何多彩多姿地作用著。唐代三彩、宋官窯、天龍寺青瓷、辰砂鈞釉……種種鐵與銅的變化，都不再是不可知的「秘色」，而是可以再現於現代生活的美麗彩衣了。

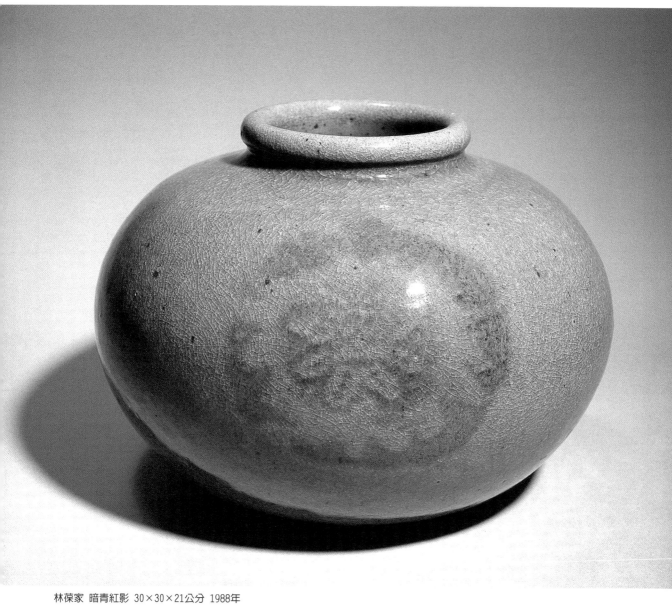

林葆家 暗青紅影 30×30×21公分 1988年
此為發展青瓷系列的初期作品。以含鐵的開片釉為底，圖案部分為鐵紅。林葆家早期鐵釉用的最多，中期青瓷底上也加飾鐵
紅或天目釉，晚期則以銅紅代之。

林葆家簽名

●林葆家在〈陶瓷釉基本調配理念與演變〉一文裡，說明自己對古釉的探究是這樣的：如宋朝的官窯青瓷和民窯青瓷破片，收集之後作定量分析。另將目前可見的原料收集後，一個個做定量分析。再經陶瓷科學的程式計算，算出與古代陶瓷的組成相同的程式，再以此試配和試燒，完成探索試驗。然而，古代陶瓷坯體內的某一成分，在今日原料中可能有二至三種混合物都是相同成分，要如何挑選出與古坯體最相似的呢？這必須具有優秀的學識，並透過不斷的實驗，包括了燒成溫度與燒成氛圍氣的實驗才能決定了。

●他曾化驗元朝的青花器，「發現其坯土含有很多樹根類，混合在黏板岩的風化黏土與屬大部分的木節黏土中，同時也含有小部分今日景德鎮所使用的陶石。由實驗中，還知道了其坯體恰好如三夾板一般的重合，且具有無數細長的空洞……」。經由這樣細心的觀察，加

上對於各種原料物理及化學的知識，然後數次的試驗，終於燒成了類似的器體。

●他對古代釉的心得是：差不多都以陶石、石灰石、鳳尾草三種成分組合，再以還原焰緩慢升溫燒成，溫度大約在一千二百八十度到一千三百度左右。但因各朝代窯的構造不同，而有少許差距。這三種成分，可以利用三角圖表來重複組合實驗，求得近似古釉的比例和配方。

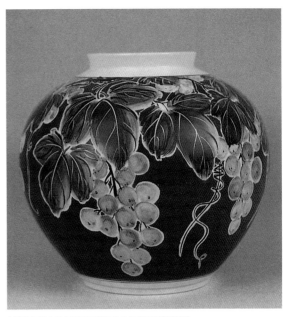

林葆家於1986年彩瓷聯展中展出的葡萄罐。

建立新古典美學觀

●「最重要的是，由此改良或創新釉藥。」他認為，種種分析和試驗目的不在仿古，而在承續傳統。「傳統與仿古不同，傳統足以繼續擴充，仿古則死路一條。」傳統是指使用類似的土、釉和工具，朝原本的氣質，感覺去發展；可以現代化，適度的改良使其配合現代生活需求。仿古則以現代科技、新穎設備去模仿歷代陶瓷品，無論造形、釉色皆極逼真；充其量只是展現技術、製造假古董而已，毫無創意可言。

●「以青瓷為例，如果用他種坯土和現代合成原料來取代，結果感覺不佳，失去原有優美神秘之感，又怎能稱為創新呢？創新是要具備更好氣質的。」他強調說。

●從「傳統中創新」是他的方向，也因此，他提出了「新古典」的美學

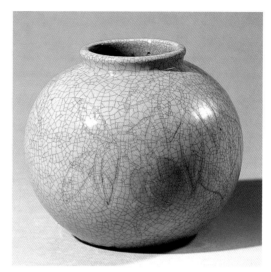

林葆家 桃影 28×28×23.5公分 1987年

觀，這正是他個人風格的最好詮釋。所謂「新古典」的陶藝得從坯土、造形、裝飾、燒製四個方面來呈現。

●林葆家常掛在嘴上的一句話是：「人有心，土有神」，每一種黏土都有它的個性，有味道的黏土須具備適當的粒子分佈、良好的黏性可塑形、燒成後土胎色調能顯現自然的質感。而每位陶藝家構思作品時，首先就是要找對土，也就是把握素材特性；否則，設計與素材無法配合，作品必予人不調和的感覺，好像有個性的男人卻有女性柔弱體格，或者女性旗袍的質地卻做成男士的西裝，豈非格格不入！

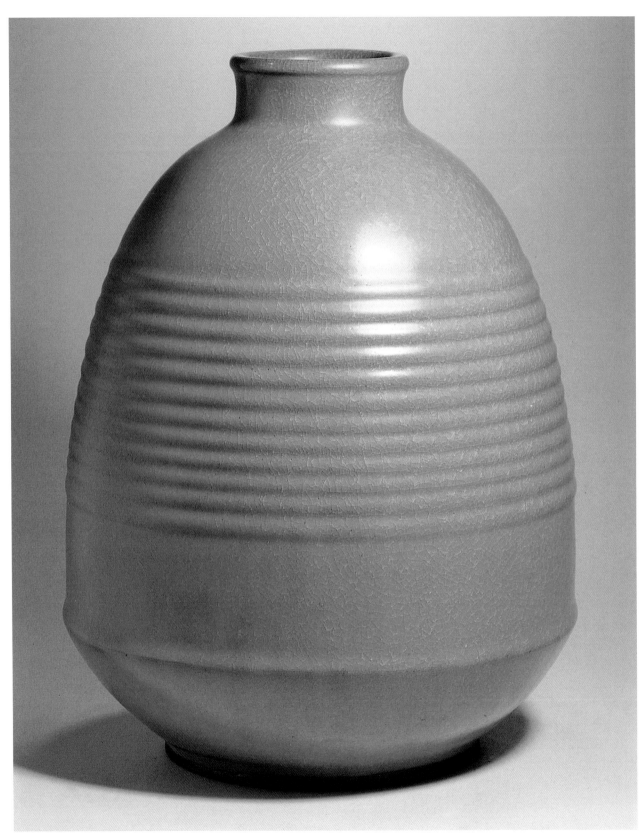

林葆家 登峰造極 26×26×36公分 1987年

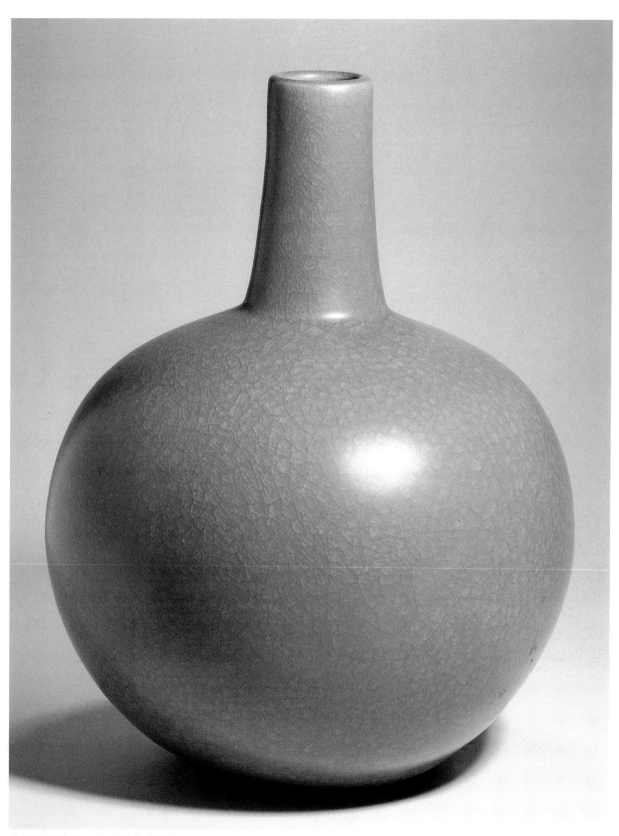

林葆家　翡翠　26×26×34公分　1988年

日本京都約1750年時的多彩瓷瓶器形。（溫淑姿提供）

日本約1829年時的雙耳瓷水罐器形。（溫淑姿提供）

上圖及右頁二圖是林葆家手繪的基本造形：七種線、七種面即可組成二千多種器形。

●造形方面要求優美且具有創意。點線面的銜接要和諧，器形對稱、平衡，予人穩定大方之感。陶藝的成形方法有許多種，如手拉坯、捏塑、陶板組合、捻土條成型、灌漿、壓模等等，林葆家採用的是傳統手拉坯，型制上廣納唐宋以來歷代的器物，融入了民間風味的靈活變化。有一件冰裂青瓷，從底座拉坯至器體約五分之一處，再往內略縮，至口緣處收合斂口。從底部到口緣，腹肚、器肩形成優美的轉折。這種器形在中國傳統陶瓷器上無緣得見，卻在日本十八世紀的「多彩瓷瓶」上見到，可知他搜羅器形之廣泛，也成為在台灣唯有他特有的形制。大抵而言，圓滿、厚重是他擅長與喜愛的造形。

●合宜的裝飾使作品更為美觀，也是表現和發揮的一項元素。方法有繪畫、鏤刻、嵌鑲、施釉、上化妝土等，其中最基本的施釉即包羅萬象，不僅釉色繽紛、變化多端，施釉方式如浸泡、噴灑、澆灌、筆塗等都有不同效果，何況還有釉下彩、釉上彩等多次施釉帶來更

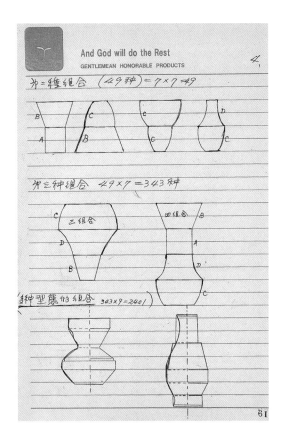

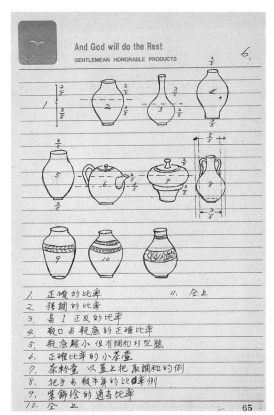

針對十種不同器形，林葆家仔細畫出理想比率。

多的可能性。

●最後也是最為關鍵的是良好的燒成。此時，窯爐設計和構造、燃料的不同、燃燒時間長短、升溫與降溫的快慢、火焰的氣氛等，複雜的交互作用微妙地影響作品的成敗。究竟會得到什麼樣的結果？原先設計和預期的是否相同？唯有開窯的那一剎那，才能真正揭曉。

●「製作陶藝當然盡量以科學知識助其發展，但現代科技仍是有限的。利用有限的知識和寶貴的文化遺產，加上作陶者個人獨特的構想和技藝所完成的，具有靈性且動人心弦的作品，才可稱為陶藝。」林葆家說。

●上述呈現作品的四個過程，對他而言，每個過程都包含有「創造」的空間。舉「釉色」為例，市面上足以買到各式各樣的合成原料如磷酸鈣、鎂、氧化鋁、鉀、矽酸等礦石類配出的釉藥，使用起來方便而穩定，但是始終無法滿足林葆家心中的理想：「缺乏我國古陶瓷那份優雅的釉色。日本有名氣的陶藝家都喜歡使用植物灰來燒成高度藝術風格之作。在故宮參觀過古陶的人，細心

Italia 的 Pacioli 的學說，分割比率 及

レオナルド　ダ　ブインチ

Leonard de Vinci 的黃金數 是

分割 ee 率 ｛動物等的体型的各部分 以比率

分析後 可了解 能夠用數式表現的互相關係

黃金式 ｛$\dfrac{a}{b} = \dfrac{a+b}{a} = \alpha = 1.61803398875$

右圖的尺寸 加 10% (拡大) 變為 左圖

在筆記本上，林葆家記錄著達文西的黃金分割比率並手繪圖稿。

63

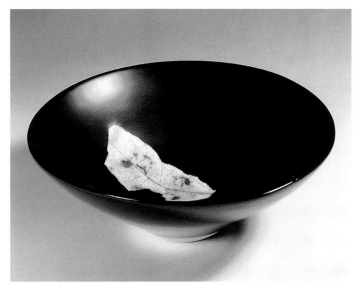

林葆家　木葉天目 15×15×5.5公分 1975

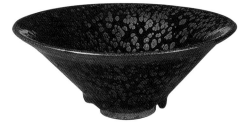

油滴天目茶碗　（12～13世紀）　建窯　口徑19.9公分

觀察，應可以發現：一九六一年以前與以後的陶瓷，其釉調宛如隔世之感。」

●所以，他鼓勵學生自己動手「創造」，不要依賴買得到的合成釉藥。舉例而言，如氧化鐵：他在一條河川裡找到適用的黃土之後，便將尚未結穗的稻子栽種在河川的黃土上。經過二、三個月後拔起時，稻根沾有黃土，以清水洗滌、收集所得的泥漿，然後過濾、烘乾，放在低溫的窯裡燒，便成為天然的氧化鐵。

●又如氧化銅怎樣取得？將孔雀石、膽礬再三清洗後，再用鹽酸漂洗起泡，擱置一夜之後，氣泡消失了。如此反覆做幾次，最後洗去鹽酸、放入窯裡燒，便成為天然的氧化銅。

●早期林葆家曾成功燒製古代的「天目茶碗」，頗受同好和收藏家喜愛。那時他提起一個故事：一位日本陶藝家為了製作天目碗，找尋碗中所要的樹葉，在冬天落葉之際，大清早帶著便當到公園的樹下，靜待風吹葉落。黃昏時候揀回來數百片葉子，然而派得上用場的不過寥寥數片……這也正是他對待作品的態度。

●細膩的要求，耐心地動手取得；帶著科學家窮究物質本性的精神，更兼具宗教家虔誠的心情。正是如此心與物的完美融合，才能獲得出神入化的作品吧。

林葆家的器形觀念

　　這個單元取材自林葆家的草圖，他的作品的造形，除了少數陶板組成或手拉坯後變形之外，大部分源自傳統器物的缽、碗、皿、盤、壺、瓶、罐等。創作青瓷系列時，既擬定釉色也設計器形，由足、腹、肩、頸到收口，器形轉折更為細膩，或者呈現渾圓的腹、肩與頸極小，或者腹與肩共同構成橢圓形，或者圓腹與長頸對比。一九八八年做的「天青日宴」這類器形在歷史博物館展出時，引起觀者的注目和好評，認為造形之美別具創意。同時期延續此形之韻味，發展出高度略減、肩腹更為飽滿的器形，宛如鐘磬一般，氣勢磅礡，穩如泰山。林葆家曾形容說，如一位老者穩坐，從絢爛歸於平淡後，冷眼靜觀人生百態。「荷田風情」、「秋景」等都屬這類，至此已脫離傳統器形了。晚期色釉彩繪作品，大都在青瓷釉上彩繪，這類器形一再運用，可見林葆家對此形之喜愛。

　　對稱與平衡，穩定與飽滿，可說是他造形的原則；然而立體表現的陶藝，設計要素不只是器形變化而已，另有色彩、裝飾和質感，「全然平靜卻暗藏魅力」是他的追求，他認為「做出突兀且不可思議、讓眼睛承受壓力的設計即是一種『破調』。」由此可知其細細經營的苦心。

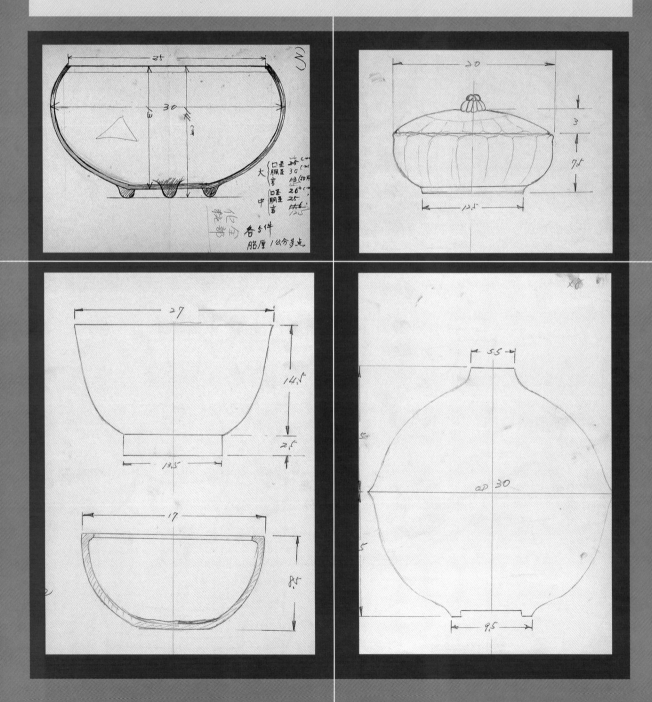

(H) 12支

通包

呑中
Ginyobe

12支

33 33
33 33
30 30
30 30
27 27
27 27

(K)

半磁器
半紙紙

呑二支
OF

黄キレツ釉

(V) 10支

11cm
32cm
13cm

(L) 10支

全部
Ginyobe

呑半
Ginyobe

38cm
35.5
32cm
30cm

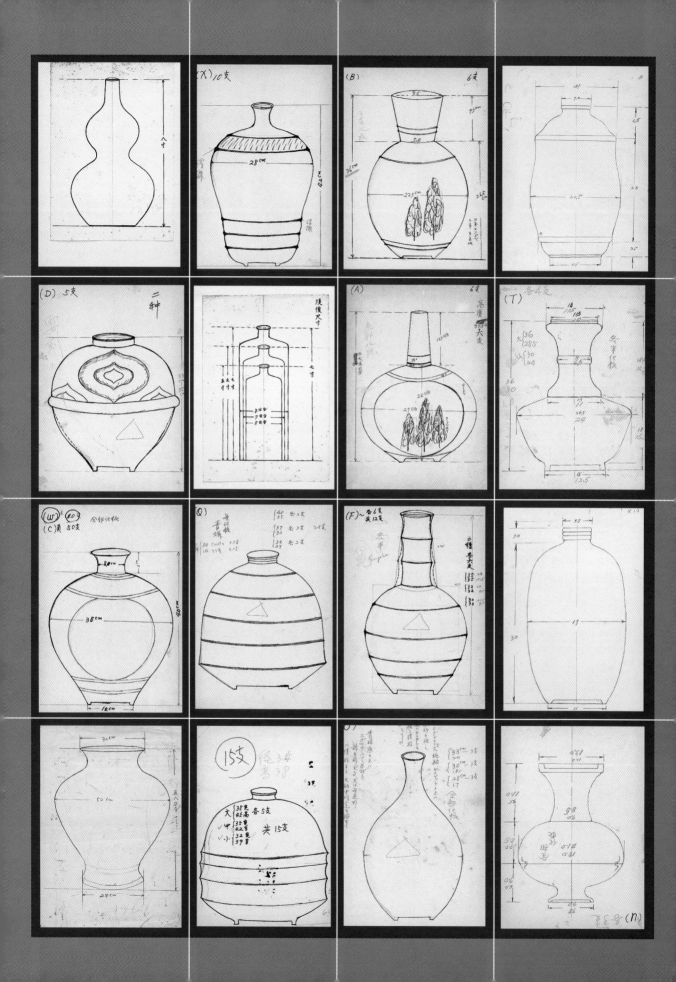

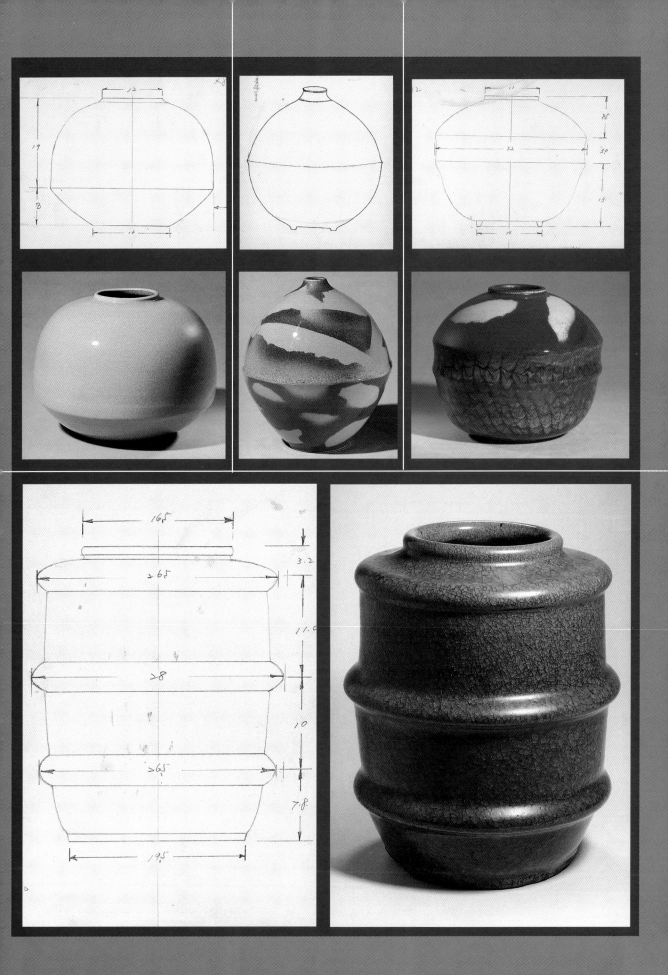

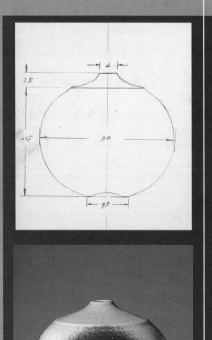
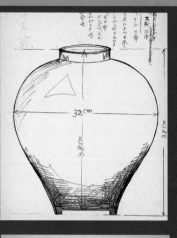

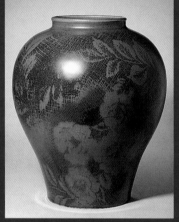
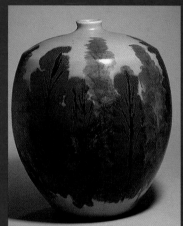

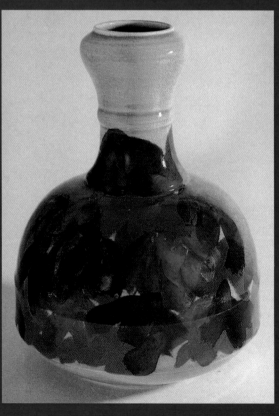

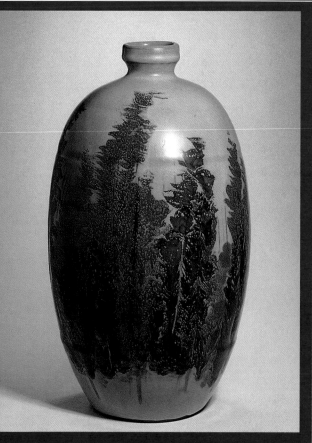

兩次個展盛況空前

●一九八七年六月，應邀在台中縣立文化中心舉辦「林葆家教授藝術歸鄉展」。這是首次個人陶藝展覽，尤其是回到社口老家所在的台中縣，對他而言意義重大──「出外打拼了五十年，如今歸鄉呈現努力的成果，足以告慰先人在天之靈了吧。」他心中想著。

●這次展示一百五十件，主要內容分為三類：一是當時正趨熱絡的瓷畫，首次嘗試在較為平面的器形上以釉色作畫。二是延續以陶土的粗獷特性來造形，再施以各種裝飾，表現不同的意境。三是使用潔白瓷胎，施以穩重深沈的鐵釉以及華麗嫣然的銅釉，在還原火燄中燒成適合現代生活的器物。

●開幕茶會上，林葆家邀同藝術家顏水龍教授，主持並講述「新古典」的理念和實踐，透過現場豐富的樣貌，揭示了

台中縣立文化中心「林葆家教授藝術歸鄉展」開幕典禮。

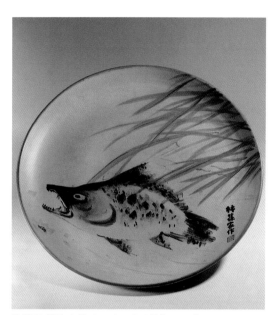

林葆家　濠上之樂　41×41×5.5公分　1986年

足以不斷探究的寬廣天地。親人、老朋友、各時期學生們熱鬧地圍繞左右，林葆家一貫地侃侃而談；偶爾抬頭之時，迎來略遠處青年朋友們熱切的眼神，他不由得想起五十年前在日本陶藝家作坊中，那位來自台灣的青年人，於是，更為欲罷不能了。

●一九八九年元旦，國立歷史博物館邀請展出。這次他擬定了「青瓷系列」，作為詮釋「新古典」深化表現的示範。他依照腦海中想要的意境，試調了多種青瓷配方，設計了數十種器形，擬定了灼燒程式，一一燒成之後審視、淘汰，精選出近百件公諸同好。

●此時作品造形，完全脫離早期剛直、奔放的勁道，顯得內斂、渾厚與圓融。釉色因為充分掌握不同土質的土坯土性，加上純熟的灼燒技術，呈現出淡青、粉青、影青、蔥青、翠青到天青等色澤；紋樣平整、開片或冰裂，晶瑩剔透或厚樸蒼勁各異其趣。單色的青瓷，特別凸顯器形與釉色紋樣的趣味；摒棄過於繁複的變化，它依然內涵豐富，耐人尋味。

●除此之外，在青瓷為底的器物上，他以其他色釉添加彩繪，用大筆畫、刷子刷、噴槍噴、杓子淋⋯⋯有別於單色的端莊、優雅，這類作品隨著春夏秋冬、喜怒哀樂而製作，更為隨心所欲、無拘無束。雖然白髮蒼蒼卻是炯炯有神，生活態度幽默、愛開小玩笑的赤子之心，生動地反映在晚期作品上。

顏水龍與林葆家

　　前輩畫家顏水龍是一位心胸開闊，喜好多方面嘗試的藝術家。他畫油畫、廣告設計、鑲嵌畫，也關心手工藝如竹編、藺草編、原住民工藝等。顏水龍生於一九〇三年，長林葆家十二歲，兩人私交甚篤。他住大直時候，得空便一大早走路到中山北路二段的陶林陶藝教室，有時教室鐵門尚未拉開，他便在門口抽煙等待。進入教室後，常和林葆家談論陶藝問題，包括構圖、上釉、書法等。據羅森豪回憶，「夏艷」便是兩人討論許久之後的一件作品。而顏水龍製作劍潭公園的馬賽克鑲嵌畫「從農業社會到工業社會」時，林葆家曾協助製作各色小陶片。一九八〇年林葆家赴實踐家專教授陶瓷課程，也是應顏水龍力邀之故。兩人相知相惜的深厚情誼，在藝術界傳為美談。

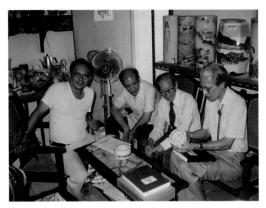

1984年，林葆家與顏水龍、鄭善禧、蘇茂生暢談（從右到左）。

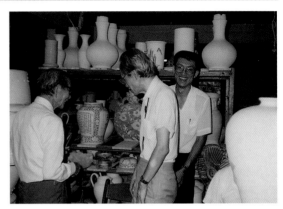

1984年，林葆家（中）與顏水龍（左）及林振龍攝於瓷揚窯。

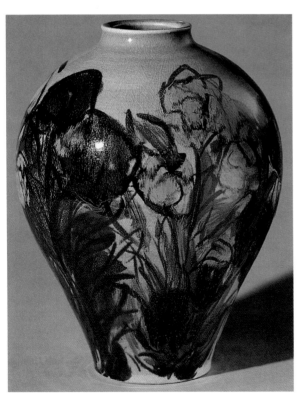

林葆家　夏艷　29×29×36公分　1988年

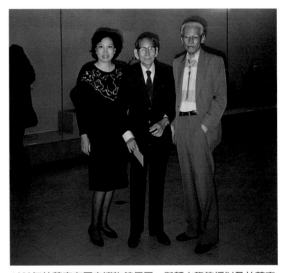

1989年林葆家在歷史博物館個展，與顏水龍教授以及林葆家大女兒林峰子合影於會場。

顏水龍設計與製作，位於劍潭公園的馬賽克鑲嵌畫「從農業社會到工業社會」局部。

●一九九一年八月，七十七歲的林葆家因「再生不良性貧血症」而離開人世。生病七個多月之間，他仍然勤於閱讀，惦記著教學課程。朋友、學生關懷的電話源源不絕，在電話那頭，沒有人看見他蒼白的臉色，依舊清晰聽到談著陶藝的堅定聲音。

●逝世的前一天，羅森豪去探望他。坐在搖椅上，他對愛徒說的最後一句話是：「到今天為止，台灣人還做不出自己的碗……」一生以「陶工」自稱，在這門一輩子做不完的領域裡，他成就了窯業、釉藥專家，陶瓷教授、陶藝家的一片天地，也留給後人一個最好的典範。

2002年6月13日，林葆家的長女林峰子代表家屬頒發獎金給國立台灣藝術大學（原國立藝專）學生。

1991年3月，林葆家夫婦與外孫孟豪遊故宮至善園，這是他最後一張生活照。

晚期作品色釉彩繪分為三系列：

①花木系列

林葆家喜愛大自然的花草林木，或許得自日本求學時的印象，最愛楓紅片片的景致，秋意、秋風、秋水、秋色、楓葉、楓林，反覆出現卻是各有姿態。這類題材源自生活及旅遊所見，逸筆草草不拘細節，著重掌握整體的氣氛。譬如一大把盛開的花卉展現在器體中央，樹幹以青花顏料畫在釉的最外層，顯得明確和挺直。這類作品圖像並非一致地佈滿器體，裝飾的重點部位與圖像必須密切配合，才能產生和諧而優美的韻律。

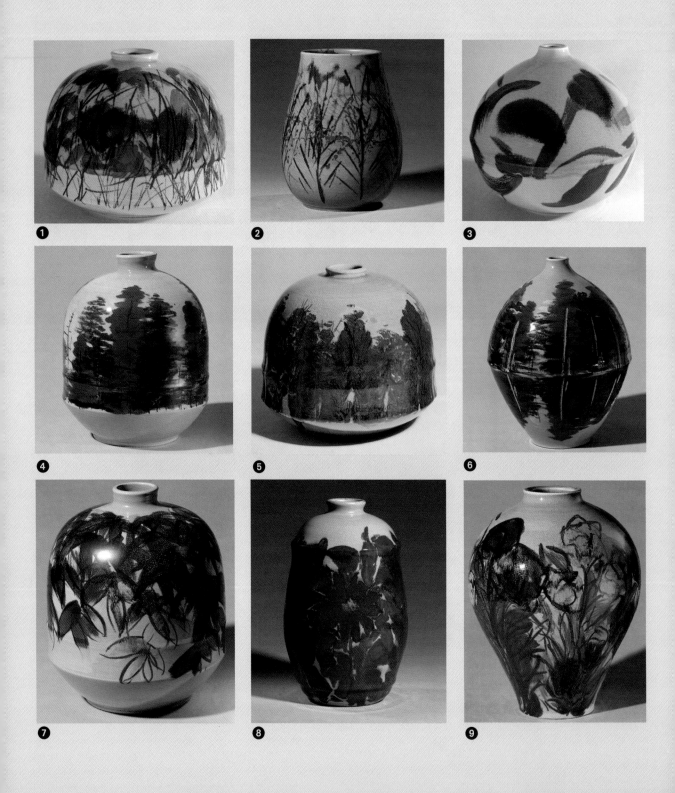

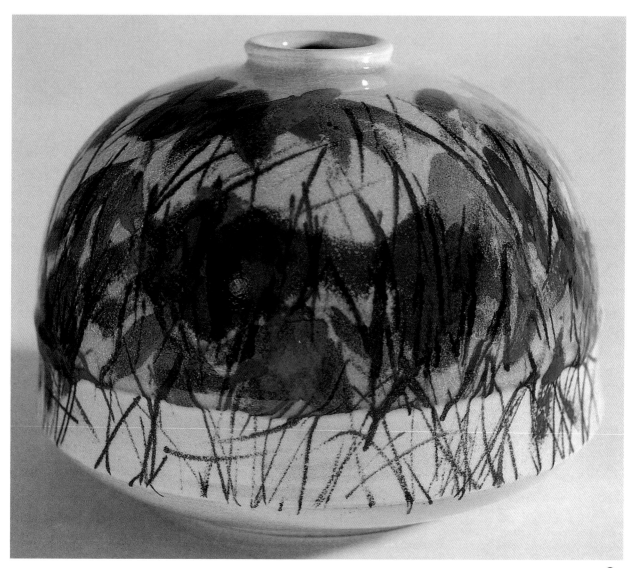

林葆家　荷田風情　28×28×25.5公分　1989年

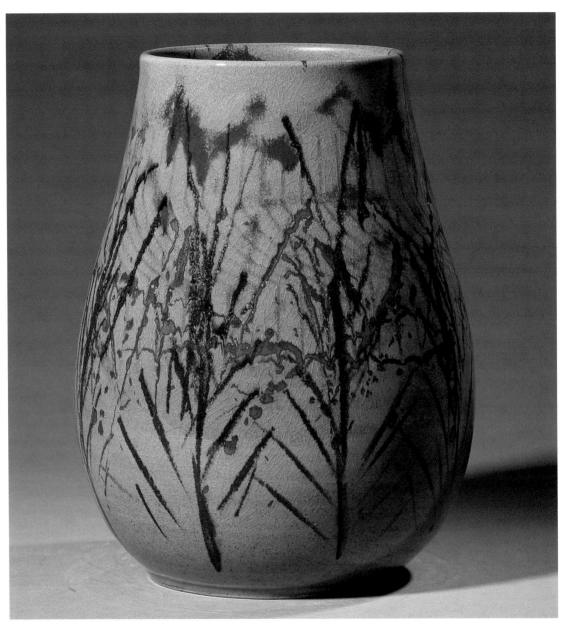

林葆家 秋韻 20.5×20.5×30.2公分 1990年 **❷**

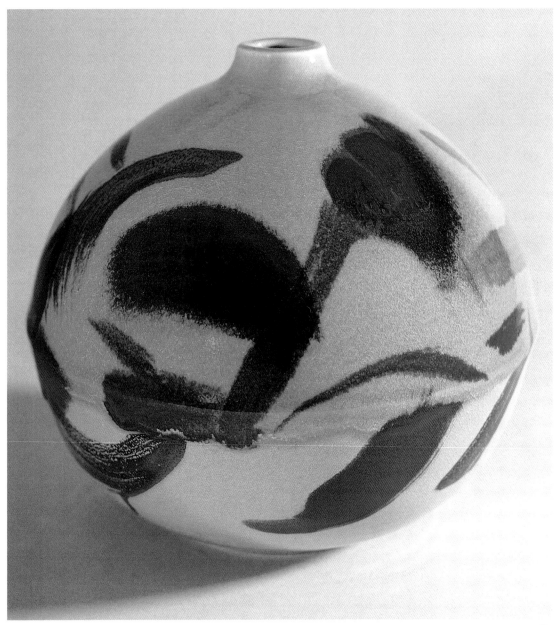

林葆家　夏之荷　28×28×26.5公分　1989年　❸

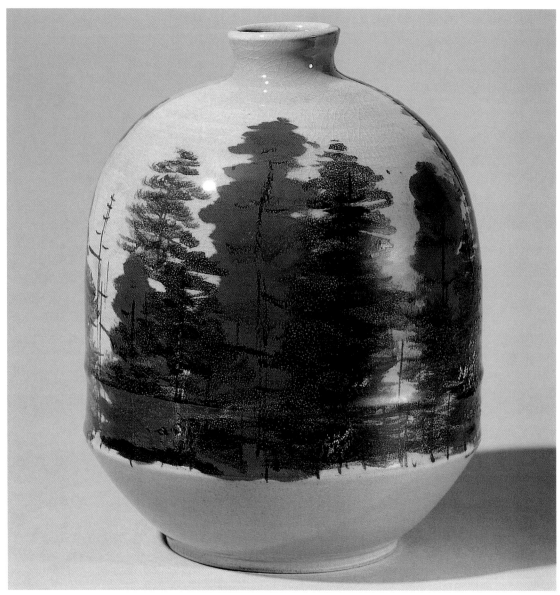

林葆家 秋景 29×29×35公分 1990年

④

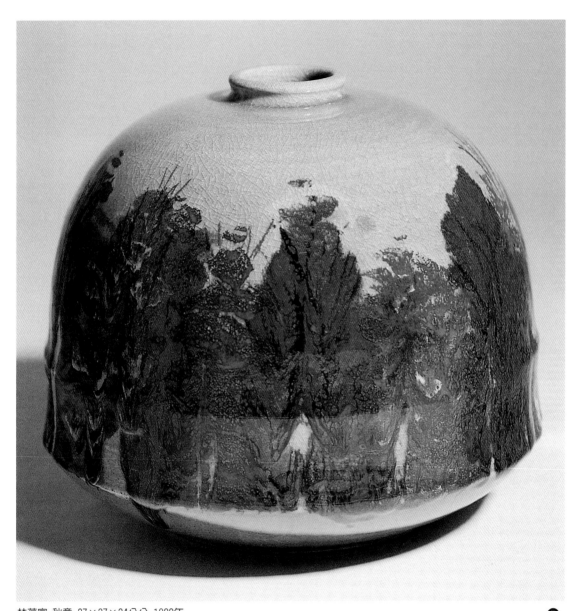

林葆家 秋意 *27×27×24公分 1988年* ❺
喜好旅行的林葆家，特別有感於秋天的樹林之美，連續在不同器形上彩繪這項主題。遠近林木相疊，
從器腹底部往上伸展，或挺立或隨風搖曳。

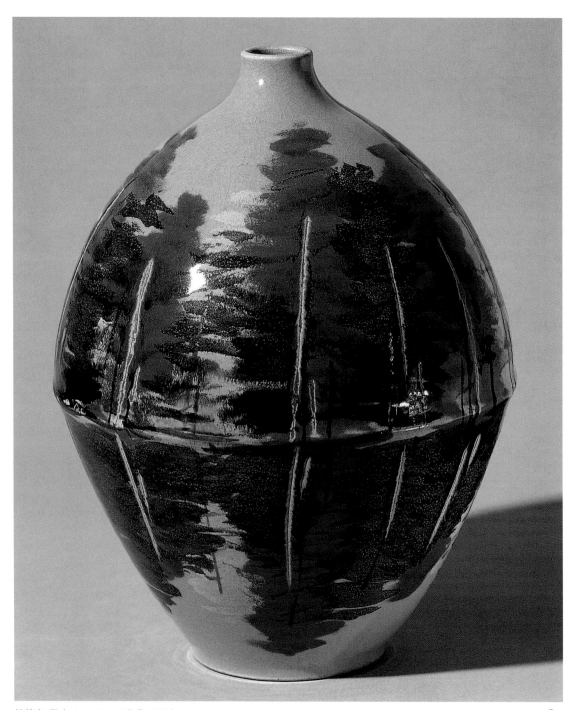

林葆家 秋水 31×31×39公分 1990年 ❻
運用器形分為上下兩個部分，上半部的林木倒影在下半部的潭水中，主副圖像與器形的搭配極為巧妙。
這是林葆家滿意之作。

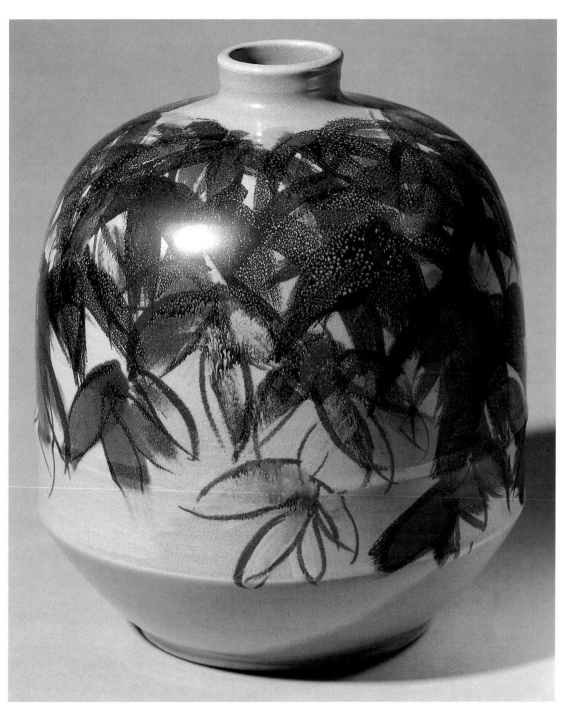

林葆家 秋風飄韻 29×29×34公分 1989年 **❼**
此作充分表現林木系列的粗率、豪邁之氣。枝葉的筆觸清晰可見，青花線條勾勒活潑而有力。

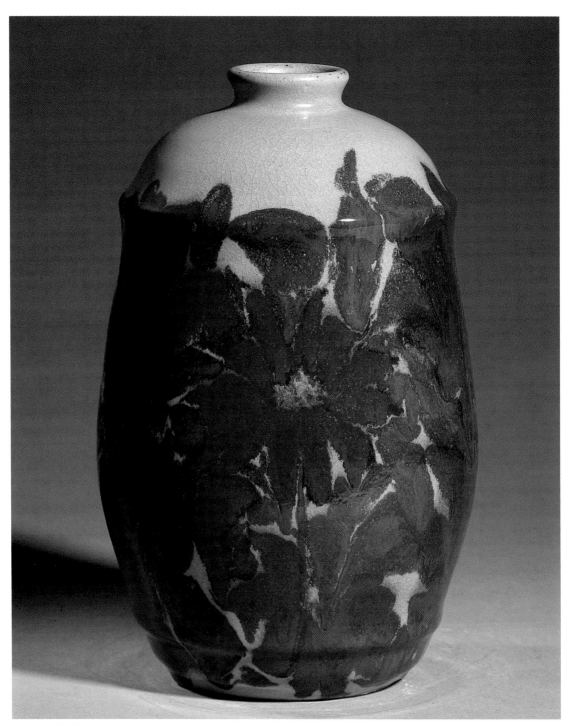

林葆家 吉祥 18.3×18.3×28.6公分 1990年

8

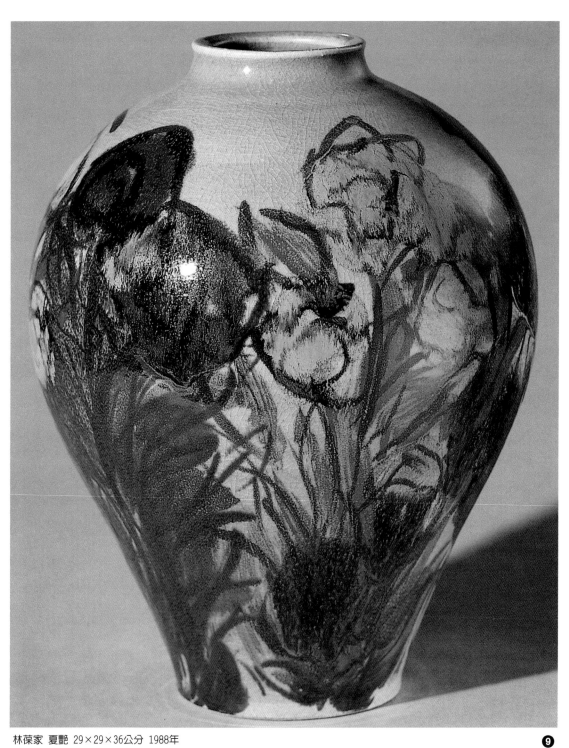

林葆家 夏艷 29×29×36公分 1988年
在傳統梅瓶上呈現狂野、恣意怒放的束花，紅、黃、藍各有深淺層次，枝葉收放自如。色釉即油彩，
似與不似之間卻生意盎然。

❾

❷網目系列

絲襪花樣以及各式網袋在林葆家手中，幻化成器物上的美麗裝飾。網目作法有四種：（1）是在素坯上套網子，加上釉色後取下網子，再上另一種釉，燒一次完成。（2）是先上一層底釉再鋪網，再上一層較為流動之釉，然後取下網袋，燒一次完成。（3）同（2）一樣過程，唯最後再施以透明釉。（4）是底釉之後上網，噴銅紅、鉻綠等然後去網，再以青花彩描繪網紋然後燒成。技法不同，獲得變化多端的效果。網目是工業化的現代科技產物，裝飾在傳統器形上，配合著曲直起伏，網目或收縮或擴張，大大的色塊與細細的纖維交疊，呈現出豐富的趣味來。

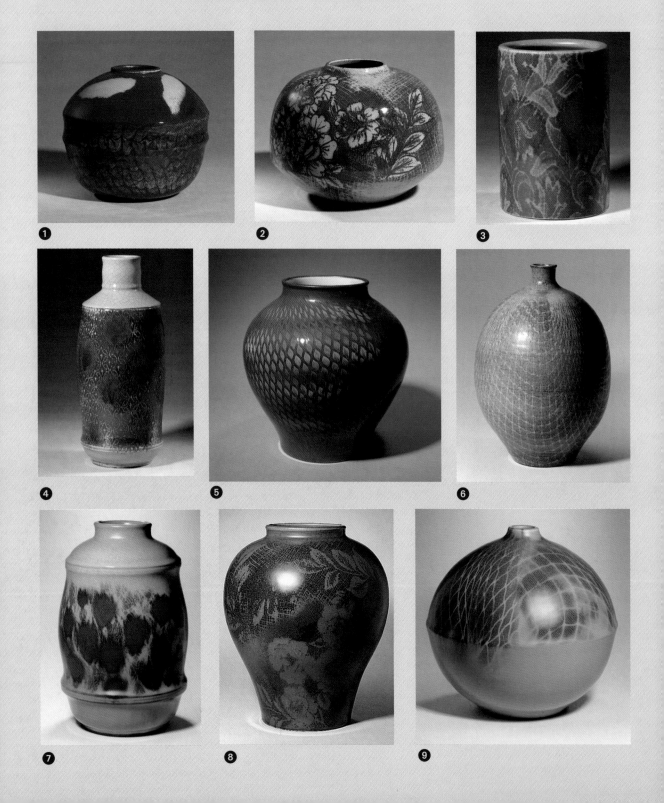

❶ ❷ ❸

❹ ❺ ❻

❼ ❽ ❾

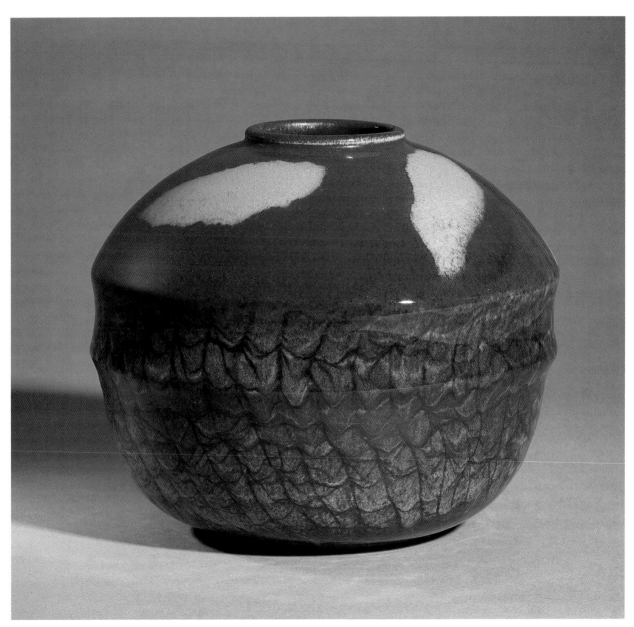

林葆家 彩霞 27.5×27.5×22.8公分 1990年
網目紋樣安排在器形肚腹之處。張開的弧形線條網住略微流垂的藍釉，襯以器肩上的白、紅色塊，恰似彩霞滿天。

①

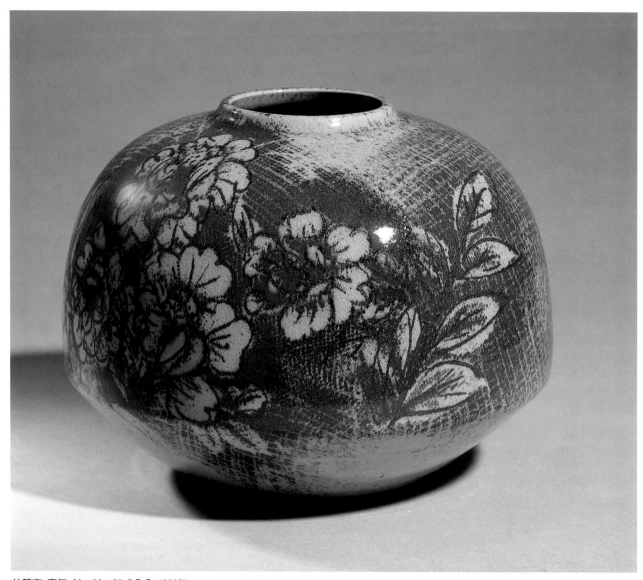

林葆家 喜氣 30×30×22.5公分 1990年
以開片青瓷和格子狀網目為襯底，繪以大朵的藍色花卉，疏密有致，喜氣洋洋。

❷

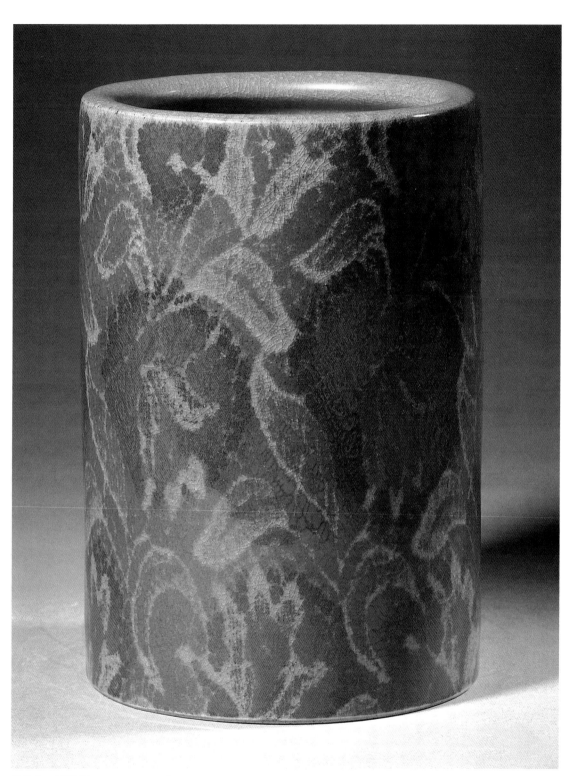

林葆家　千嬌百媚　17×17×22.5公分　1987年
最摩登的絲襪花樣，應用在直筒狀的簡單器體上，形成富有裝飾趣味的現代生活用具。

❸

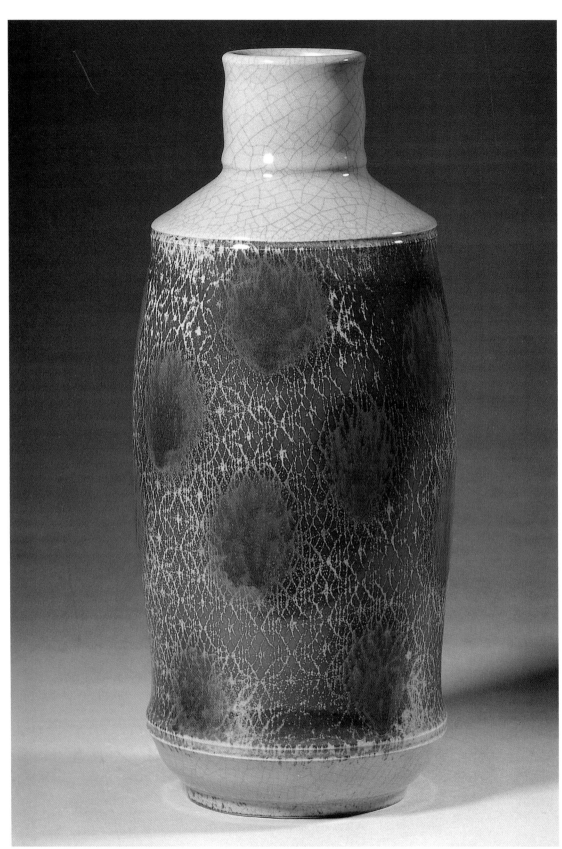

林葆家 縷析 16×16×37公分 1989年

千絲萬縷,連結不斷,張開的網紋原是這般牽扯不盡。開片青瓷上飾以紅藍花紋,
對比出光亮與柔軟的不同質感。

❹

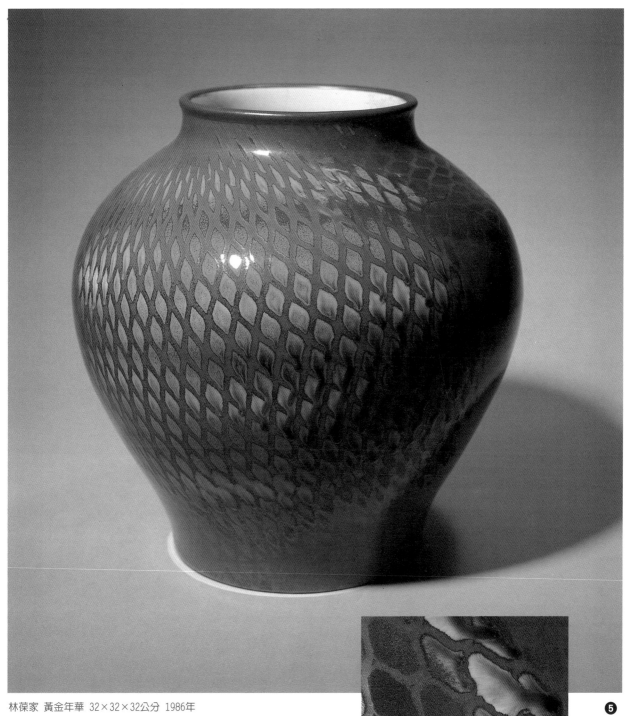

林葆家 黃金年華 32×32×32公分 1986年
這是林葆家很喜歡的網目系列的第一件試作。先以鐵紅打底，灑下網子拉轉成所需構圖，然後噴上流動性略強的灰釉並加上少許朱金色。由於噴釉厚度不均，有的流動有的半熔，網格具有多樣的變化，十分耐人尋味。

❺

黃金年華（局部）

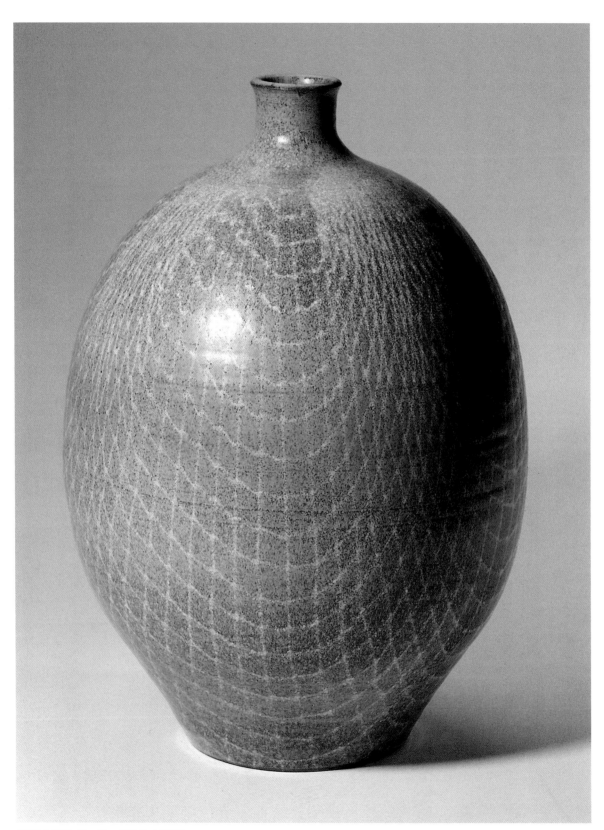

林葆家 輕紗 19×19×26公分 1986年
此作先上鈦雪當底釉再套上紗網，然後噴一層無光鐵紅。此法若噴釉過厚，燒成時釉色流動則紗
紋消失；若釉太薄則紗紋不明顯。如此清晰又協調的效果，極不易掌握。

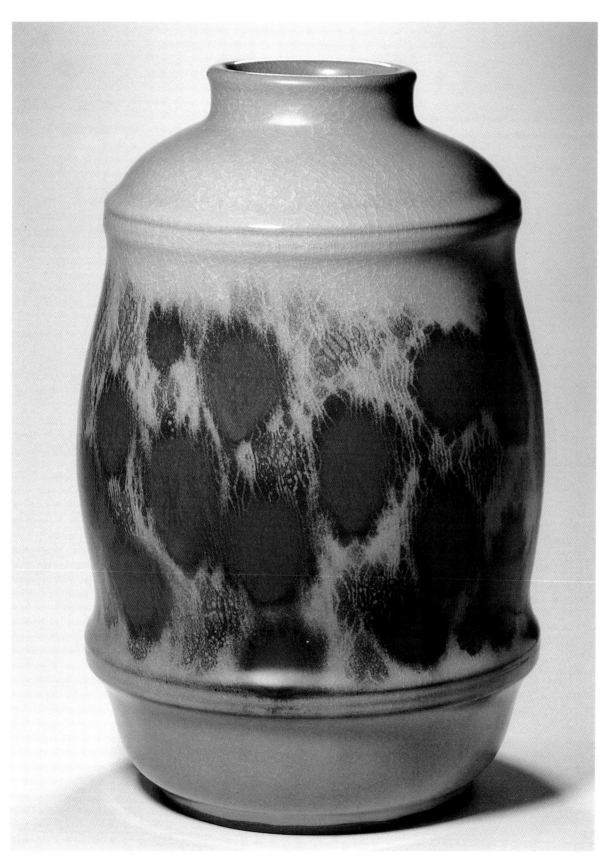

林葆家　萬花齊放　20×20×32公分　1988年

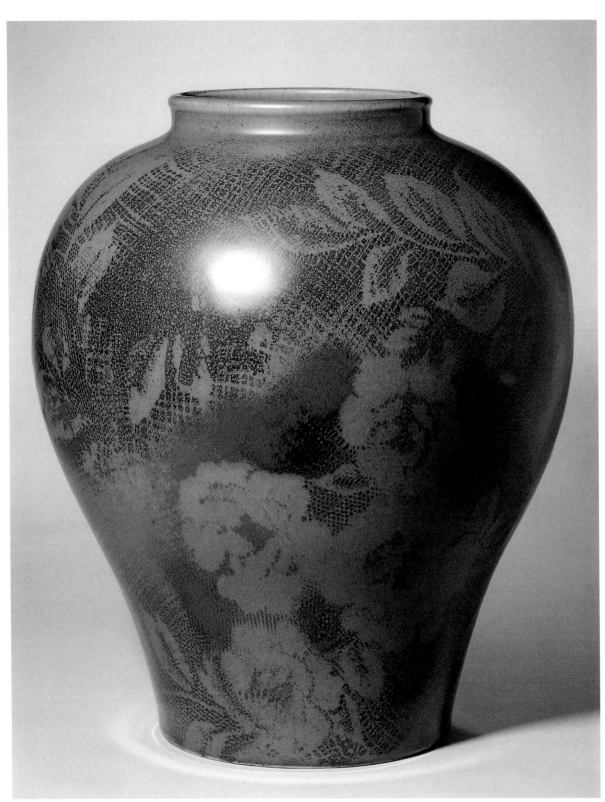

浮光掠影 30.5×30.5×35.5公分 1988年
以青瓷打底，再用繡花草的網子包在作品上。葉子噴鈷藍釉，花形上銅紅。乍看之下的紅花綠葉，
細看都是青瓷，是花葉之影。整件作品的氣氛優雅而深沉。

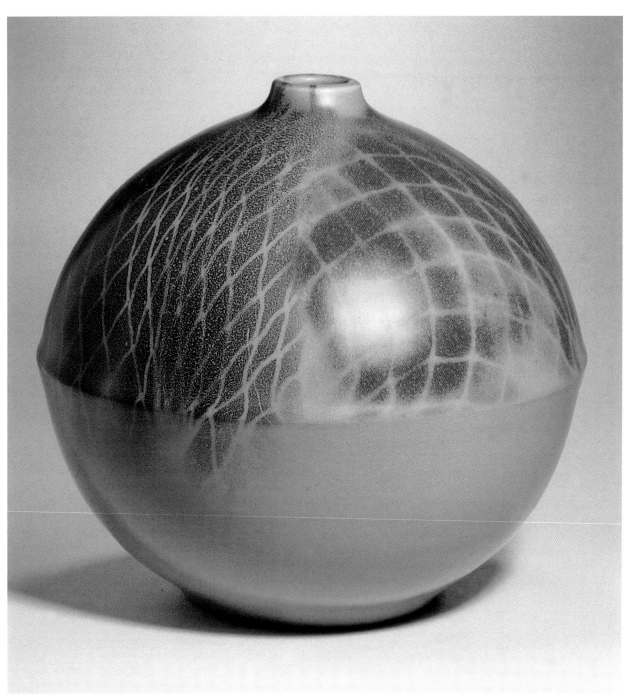

林葆家 隨緣 29×29×27公分 1989年

銅紅、孔雀綠、鈷藍、藍雪、釩黃、鈦雪、翠雪、鈞窯、鐵紅、鉻錫紅……多彩交溶，酣暢淋漓。晚期作品中，由於對物質變化的深刻了解，林葆家將具象轉為抽象，以大色面與流暢線條，表現感性的情緒。陶胎、白化妝土、開片青瓷加上大刷子彩繪，製作程序大抵一致，或流動或凝練的圖象卻是各異其趣。青瓷釉上的圓形坯體就是立體的畫布，不只是單一面的呈現。三百六十度的「平面」連結起來，更具揮灑的空間和連續的氣勢。

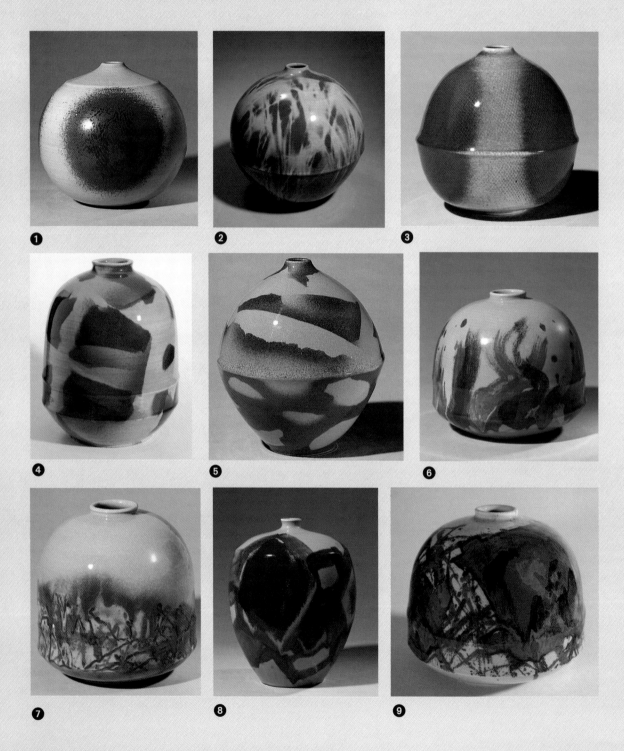

❶　❷　❸

❹　❺　❻

❼　❽　❾

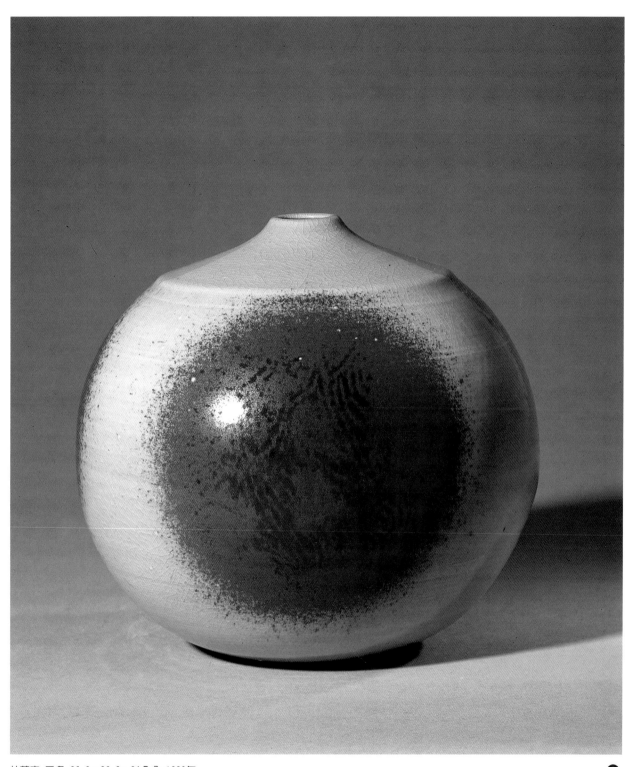

林葆家 三多 26.2×26.2×24公分 1990年

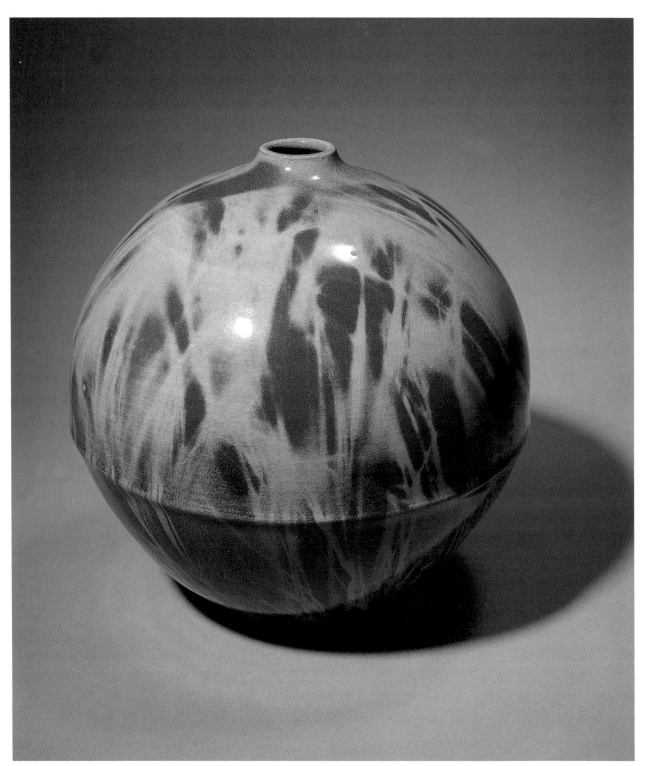

林葆家 秋日呢喃 32×32×32公分 1990年

❷

秋日呢喃（局部）

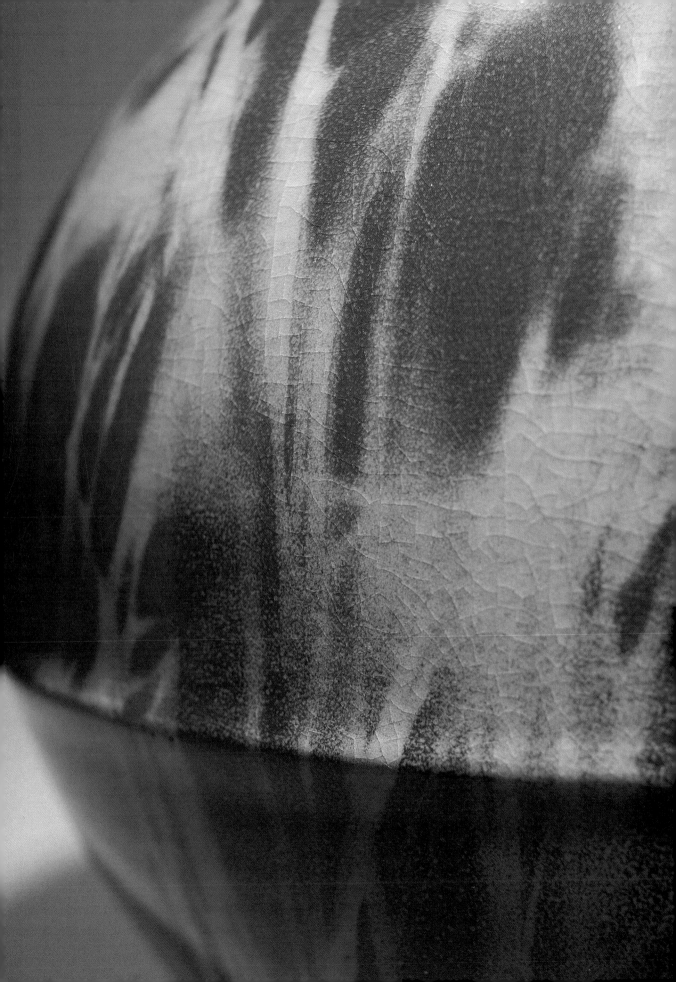

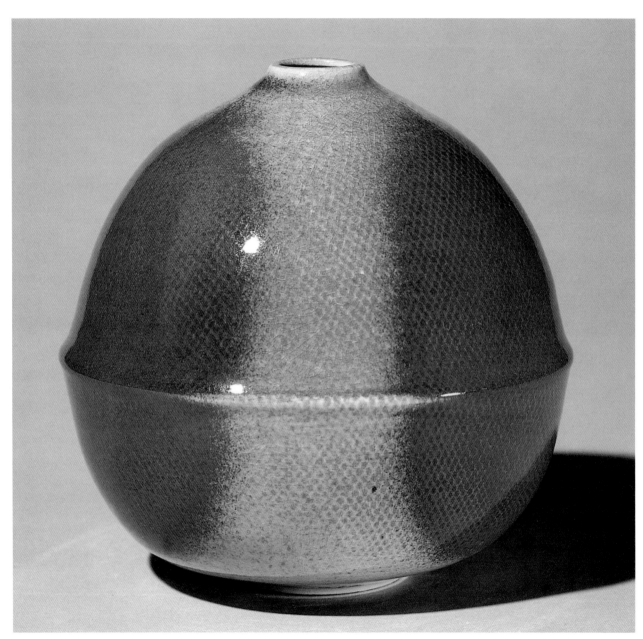

林葆家　歡喜　25.5×25.5×25公分　1990年　❸

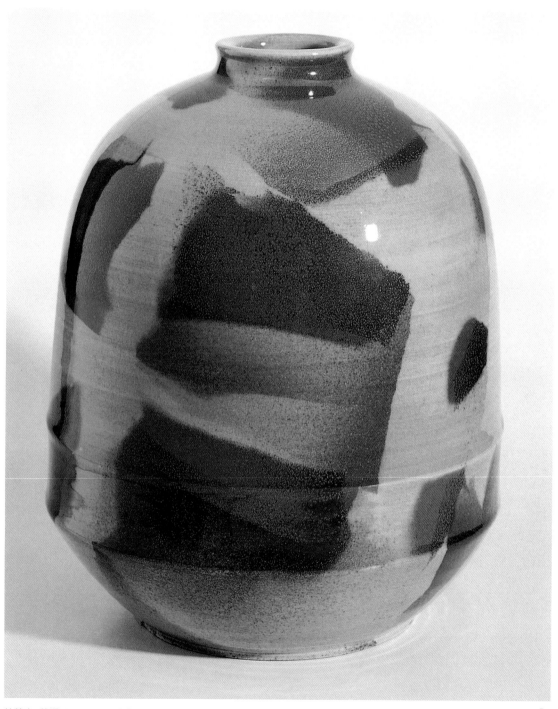

林葆家　夢鄉　29×29×38公分　1989年

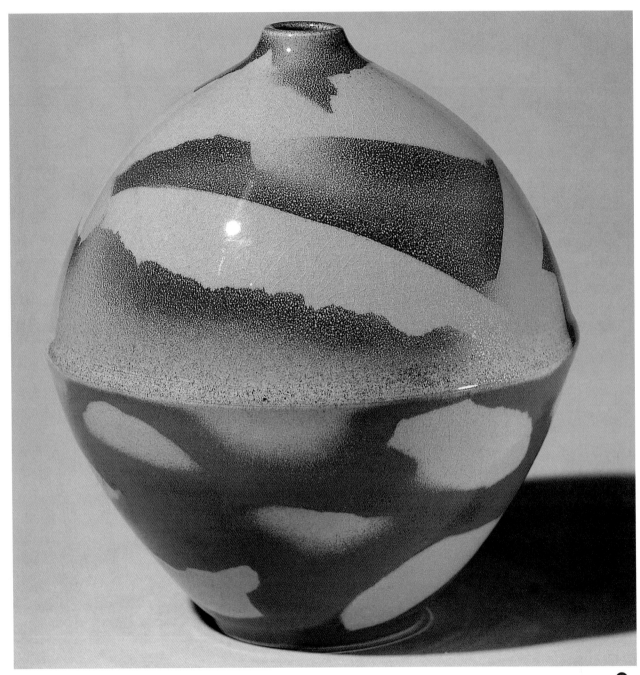

林葆家 臨日 33×33×36公分 1989年

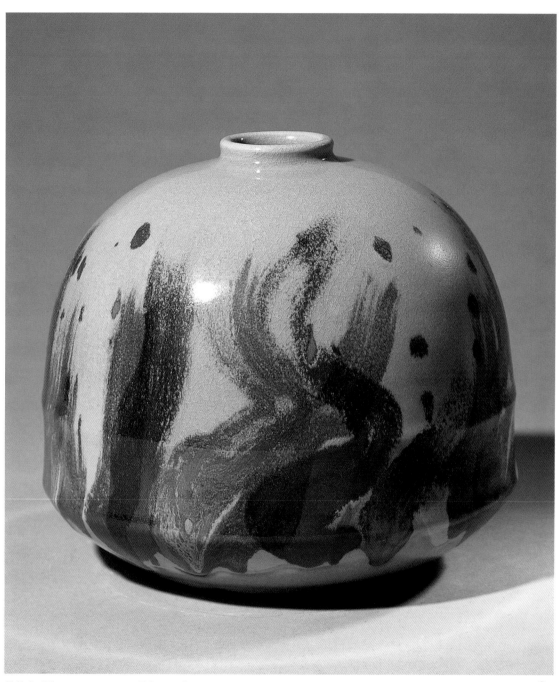

林葆家　慢舞　28.2×28.2×25公分　1990年　❻

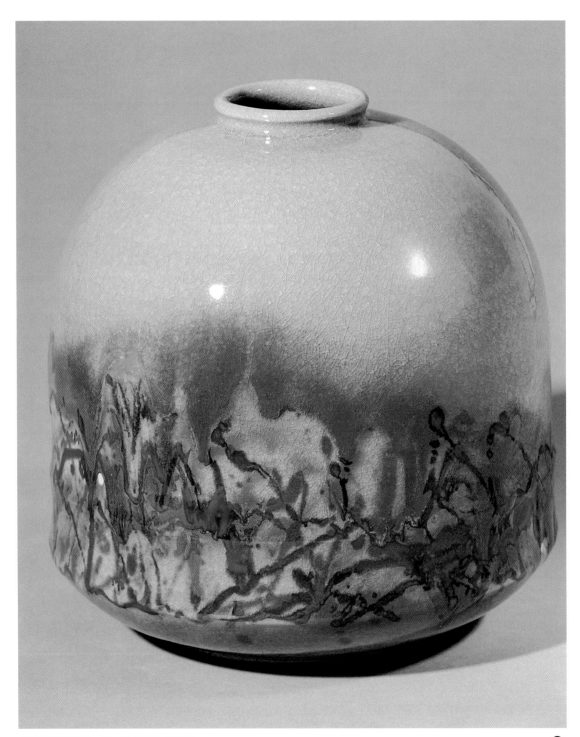

林葆家 豐年 30×30×30.7公分 1990年

鐘形器體上，冰裂綠釉有如青青草原。下半部噴上銅紅，綠色、藍色以釉泥擠畫枝幹。綠色和紅色仔
細輕輕刷去部分釉色，因而呈現深淺層次，達到整體繽紛、豐富的效果。釉之發色非眼前所見之色，
作者必須十分了解材料性質，才能獲得預期之畫面。

❼

豐年（局部）

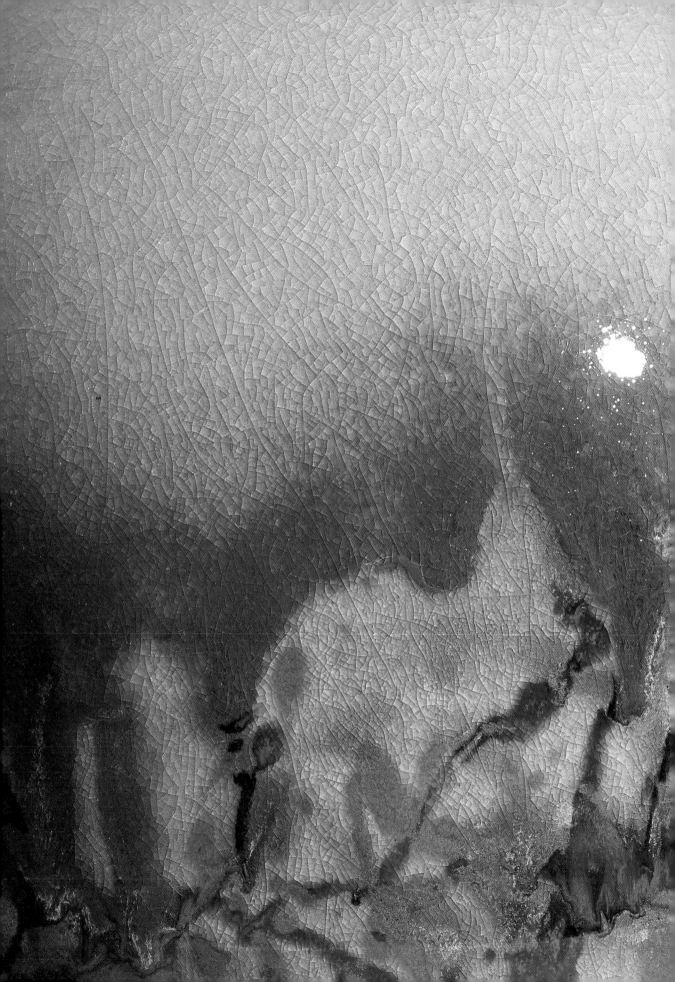

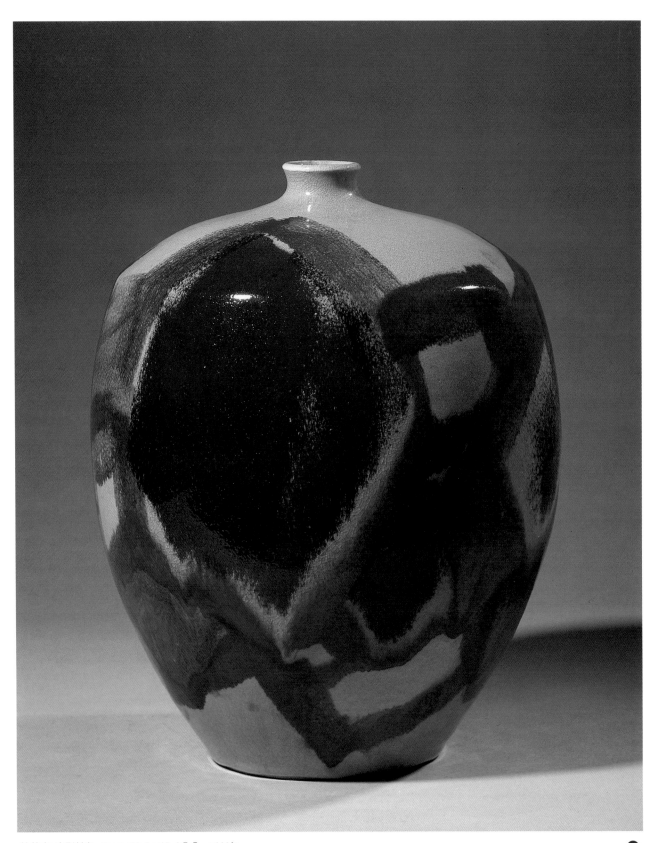

林葆家　喜形於色　28.5×28.5×35.2公分　1989年　**8**

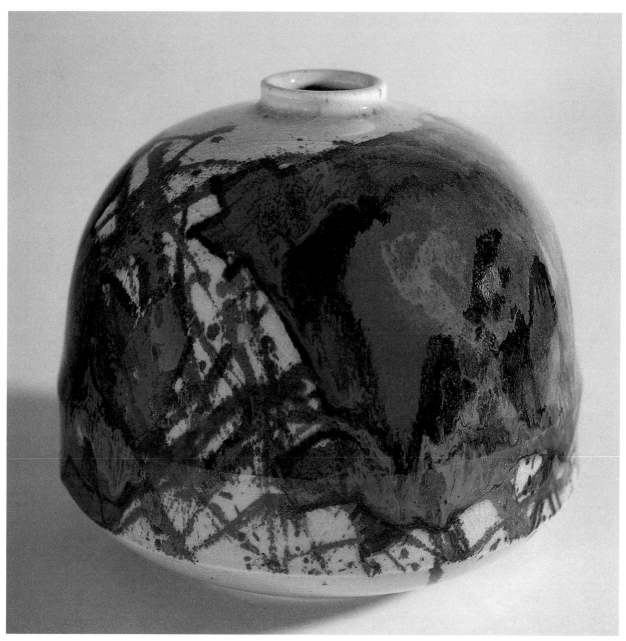

林葆家　逢源　27×27×24公分　1989年

不熄的火焰

文/唐彥忍

　　與林老師結緣，要從六十九年我進入藝專美工科談起。當時美工科分平面設計和工藝設計兩組，剛入學時，我屬前者。一日課餘，獨自漫步校園，忽聽得陣陣嘎嘎作響的馬達聲，自那排老舊的教室裡傳出。好奇心帶我來到門前，引頸探看門內，驚見牆邊滿是泥漿的鐵架上，陳列著一排排猶然濕潤的泥土成品，我貪婪的欣賞每一擁有獨特造形的作品，它們攫取了我原始的好奇心，吸引我的腳步自門外踏入門內。在角落裡，我尋見了聲聲的來源－轆轤！在它那小小的轉盤上，正溶溺著學長的雙手和泥土的柔韌。轆轤在轉，那一方與世相隔的空間裡，我感受到力與美結合的韻律及綿延。這驚鴻一瞥，讓一顆年少的心悸動不已，剎那間，我彷彿找到了生命裡的鍾愛，便急切的探詢這神秘的科目為何？答案是工藝設計組三年級才能接觸的「陶藝」課。這個偶獲的訊息，讓我在該學年上學期末便焦急的找當時美工科主任王銘顯教授商量，我苦苦糾纏了他整整一個星期，總算點頭答應，讓心中那份躍動的激情得到歸屬的天地。

　　一年級下學期，透過學長得知他們的陶藝老師林葆家老師在台北中山北路寓所內，有間成立了十五年的陶藝教室－陶林（「陶林」為做陶的林葆家之意，希望藉由陶的結緣而陶林滿天下），給予任何對陶藝有興趣的人一個完整的學習環境，而且提供想對陶藝有更一步深入了解的人一個開闊的研究空間。等不及到三年級才能接觸陶土，我經由學長及張清淵同學熱心幫忙，順利的進入陶林的假日班。當時假日班由一名日籍老師飯田卓也所指導，這是因為林老師見他隻身遊學台灣，沒有親人依靠，生活上缺乏經濟支援，便特別為他開設這一班，提供他發展專業能力及累積教學經驗的機會。這個班所有的學費收入全數由他自行運用，陶林分文未取。這點充分揭露林老師對年輕人提攜之情，及對整個社會關懷之愛。

　　與林老師見面機會增多，是我自假日班轉入周二、四班開始，當時陶林主要由兩名助教協助教學，但老師仍會在場指導。那時他不只教授藝專、文化大學陶瓷釉藥學及陶瓷工藝學等課程，並擔任數家陶瓷工廠的顧問。他經常自掏腰包車程到鶯歌窯業區內為廠家和從業人員講授釉藥的知識以及改良窯業產品的方法；師母曾語帶不忍的說，這樣的釉藥課程每週五天，任何一堂課他都準時到達，風雨無阻。在長達一年兩個月的教學計劃中，林老師高瘦的身影在台北和鶯歌間往返奔波，從未間斷。若非林老師心中滿溢對人生的熱情，那來這股旁人所不及的幹勁，從事這樣誨人不倦的工作！

　　三年級學校裡正式接觸陶藝課程。林老師指導我們自釉藥的基本知識、調配方法認識起，而後解述整個傳統陶瓷的製作流程，進而帶我們進入全新領域的現代陶藝創作。每一個教學階段、每一個講解步驟，都經過極有系統的規劃整理。特別是林老師採取民主的開放式教學方法，例如，他首度帶領我們參觀陶藝家張繼陶先生於現代陶藝中心的個展時，教導我們從某一個角度去探索作者的表現手法，進而欣賞其作品的深層涵義。

　　真正感受到老師對晚輩呵護照顧及真誠厚愛之情，是在畢業製作開始之後。畢業製作是

必須將在藝專三年所學得的種種專業知能，以作品形態在社會大眾眼前呈現出來。我以最鍾愛的「陶瓷工藝」做為發表主題，欲以花器設計為製作內容；為符合量產的自我要求下，我選擇以「石膏模」製作為整件作品的生產方式。但對整個生產方式的原料、車模、標樣、母模、殼模等細節，仍完全懵懂不知，最後還是求教老師。

在他台北寓所內，老師親自將每一個步驟、要領傳授給我，而後囑咐我回學校實際操作一次，一有問題要我馬上撥電話向他問明白，不要拖延。面對從未接觸的石膏車模，當時真是心生恐懼；咀嚼老師教授的每一個原則，我仔細的思索且戒慎的操作，爾後我醒悟到老師特殊的思考形態下啟發式的教學，讓我在實際操作下，應驗初時他指出的大原則，進而累積實作要領與經驗，讓計劃中的模子順利完成。待我完成以日本紅土為原料製作的花器後，老師便要我將成品帶到陶林，他用自己最新設計的電窯為我釉燒，並教我使用電窯的方法及如何做一份完整的燒窯紀錄……入夜後，老師擔心我趕回住宿處太晚便留我住在陶林裡，他抱一席棉被讓我在平坦的工作檯上鋪了一個舒適的臥處，師母甚至為我準備了宵夜。這樣溫暖的招呼，讓一個異鄉遊子心緒激動，眼淚在熄燈後盡情宣洩，心中的感動伴隨著甜美的夢境入眠！

（摘錄自《林葆家先生紀念集》）

無盡的愛

文/連寶猜

偶而的一次聚會，在座的收藏家正沾沾自喜的討論收藏過世前輩藝術家的作品，暴漲的金額價值連城，帶給他們莫大的財運，當他們知道我是林葆家老師的學生時，紛紛好奇打聽我收藏多少「私房」作品，我不加思索的回答他們「我收集老師無盡的愛」。

長年的蟄居、禮佛、創作，對歲月的流失，人事的變遷，已養成太上望情，不著相的境界，唯獨對恩師林葆家教授的思念、孺慕之情與時俱增，在每日早晚禮敬諸佛菩薩之際，總不忘將經文迴向葆家爸爸，也時時鞭策自己，記取典範，努力向上，以告慰他老人家在天之靈。

民國六十四年，二十三歲的我，正值對陶藝產生強烈狂熱，卻苦於不得其門而入。在好友劉峰雄先生的引薦介紹下，認識了林葆家老師，從而隨他學習釉藥，並在老師協助之下，在內湖工兵學校附近租了個四合院，裝置了一切配備，開始投身於走泥的日子。

在往後四年的光陰，我總是來回奔波於陶林、內湖之間，老師悉心的教導各種泥巴、黏土的鑑別法、調配法，與各種釉藥的調配及應用知識。興高采烈的回到內湖作實際上的試驗，再將試片拿回和老師討論。非常欽佩老師的地方是他豐富的臨床經驗；教材並不拘泥於歐美地區陌生名詞的配方，總是不厭其煩的將國內外礦產化學成分作分析比較，並帶往

各產地作實際的考察研究。他收藏了許多日本名家的陶瓷，對於學生，老師從不藏私的介紹各種釉藥和燒製法，講解美學和特色，對半路出家的我，助益良多。老師，就像一本活字典！

　　那段時間，父母先後見背，人世間也不盡如意，老師、師母待我如己出，常留我吃飯，怕我到內湖太遠，老讓我單獨長時間使用工作室，再將坯體拿到內湖燒製，為了感念老師的德澤，我留在他身邊作助教，從他初開陶藝教室、文化大學的教學，並在陶林教室尚未設窯時，利用工作室的設備來支援。

　　林老師仙風道骨，二十年來一直沒有改變，這似乎和他純真善良的赤子之心有關，他為人品味優雅，處世經驗豐富，睿智、冷靜卻不失幽默，善於觀察分析人性。在經歷二次世界大戰、政權的變革和林家的盛衰，他常感嘆人性的脆弱、社會風氣的敗壞：「這是一個狐與狸互相廝殺的世界！」因此，除了忙於他的創作外，林老師懷著更重的使命感，不但教導出一大批台灣優秀的第二代現代陶藝家，也幫各大礦業公司當顧問，並長時間地協助許多慕名而來的人士，解決有關土質、古董、陶瓷鑑定問題，訪問永遠是絡繹不絕，像極了活菩薩般的香火鼎盛。

　　他對人的愛是不分階級的，有位貧困的鄰居小女孩是個智障兒，常遭到欺負，甚至被不良少年強暴。老師總是一再出面排解勸導，並安慰家長，要她到工作室來，讓我教她簡單的國畫，希望安排她到陶瓷工廠就業。朋友的兒子是個憂鬱症患者，也在他的悉心教導下痊癒，成為陶藝名家。

　　在我結婚生子以後，由於相夫教子，有很長的時間不能作陶，老師總安慰我，並提醒我當初到陶林的抱負，「藝術是用心靈去感受，而不在乎時間中斷之長短……」他鼓勵我要把女人應盡的份內的事先做好，並建議我把工作室搬回家。為了教導我和外子燒瓦斯窯，他和公子數次冒著石棉瓦和瓦斯火焰的高熱親自調教，並在這二十年來的時間隨時幫忙我解決各種陶藝或待人處世的問題，常常在不如意而投奔「娘家」的時候，他總是像嚴師慈父，細心傾聽，面授機宜。他常認為「天下無難事，只怕有心人」，多少歡樂、哀傷總是在他的茶香、春風化人的教誨之中，一一度過。他常希望我正式拜他為乾爹，只因當時年少輕狂，不喜歡形式，但內心一直是將他們夫婦當成爹娘。

　　他是個和時間競賽的強者，以身作則，不停的創作。他自謙是個陶瓷工程者，努力地充實自己，優異的日文能力，讓他不停地浸淫在新知識的領域；在創作上，他除了對歷代陶器作一番巡禮，也極力嘗試新的造形，他的創作受宋瓷影響很大，這和他一生光明磊落，樂於助人的君子風範有關。

　　老師出殯時，當我淚眼凝視，那成千成百臨悼朋友，學生悲悽的臉，突然發現：大家是真正的「傷心」一位溫暖的朋友，偉大的老師逝去；而他的行徑、教導卻永遠活在你我的心中，變成一種向上、努力的典範。

<div align="right">（摘錄自《林葆家先生紀念集》）</div>

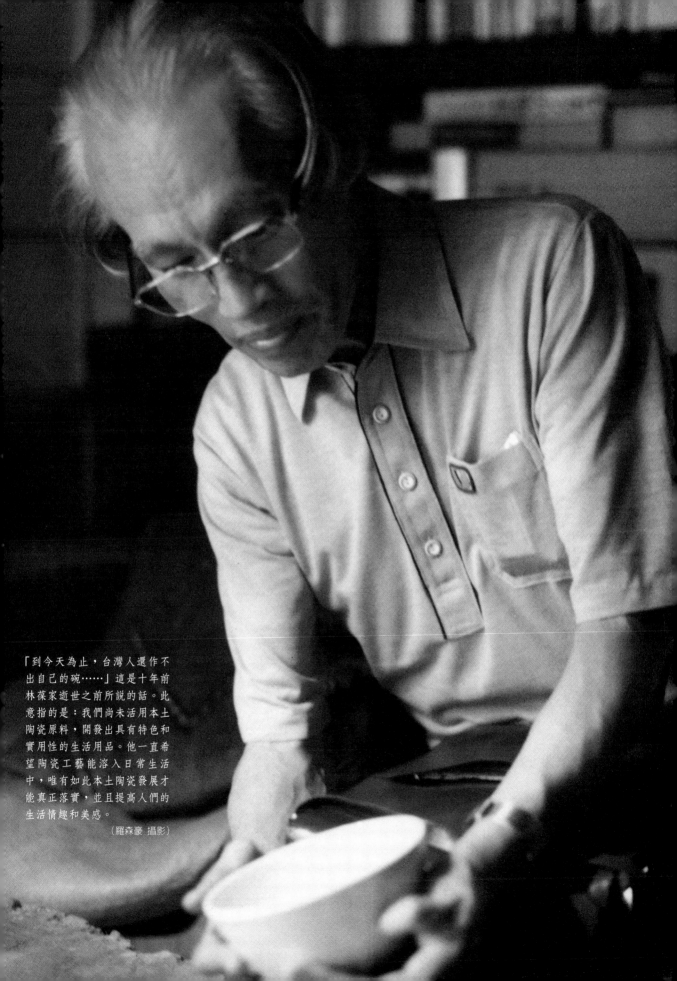

「到今天為止，台灣人還作不出自己的碗……」這是十年前林葆家逝世之前所說的話。此意指的是：我們尚未活用本土陶瓷原料，開發出具有特色和實用性的生活用品。他一直希望陶瓷工藝能溶入日常生活中，唯有如此本土陶瓷發展才能真正落實，並且提高人們的生活情趣和美感。

（羅森豪 攝影）

一九六九　五十五歲

- 經合會中小企業處、台灣省陶瓷公會、行政院工業職業訓練會共同在鶯歌中學開辦「陶瓷工業職業訓練班」為鶯歌地區業者講授陶瓷知識和技術，擔任坯體、彩飾、釉藥、耐火材料等課程之講解與實習及燒成控制。

一九七三　五十九歲

- 潛發研究銅鐵二氧化物在釉中的變化，開發波斯藍釉，Cd-Se紅釉，製作八分杯。
- 開發仿青瓷開片冰裂茶具組。

一九七四　六十歲

- 台灣省手工業研究所成立，受聘為陶瓷組顧問及技訓班專業教授。

一九七五　六十一歲

- 台北市中山北路新居落成，二月二十五日遷入，在上址一樓開設「陶林陶藝」教室，與之學藝者甚眾。
- 七月，受聘擔任文化大學工藝工系陶業組兼任教授。

一九七八　六十四歲

- 一月，國立台灣藝術專科學校聘為美術工藝科兼任專業教師。

一九七九　六十五歲

- 在台灣省立博物館舉辦「陶林陶藝」師生作品聯展──土與火焰的協奏曲，展出仿古與創作計二百餘件。
- 十月，以陶林公司負責人名義與大韓民國《月刊展示界》崔學天先生簽定在漢城舉行陶藝作品展，所得款項全部捐獻給兒童福利基金會。

一九八〇　六十六歲

- 四月，「陶林陶藝土與火焰的協奏曲」再次發表於台灣省立博物館，師生共展出作品三百餘件。

一九八一　六十七歲

- 八月，陶林師生在琉球那霸市展出作品共四十六件。

一九八四　七十歲

- 十月，與宋光梁先生共同策劃集合國內窯業人士同心協力成立「中華民國陶葉研究學會」，以「研究陶業學術交換國內陶業有關知識與經驗，以促進陶業發展，振興陶業聲譽」為宗旨。
- 四月，獲頒中華民國陶業研究學會陶業研究獎。

一九八五　七十一歲

- 連續三年不避寒暑擔任十八次中華民國陶業研究學會主辦的陶瓷釉藥及彩飾講習會主講而獲頒「陶業獎章」。

一九八六　七十二歲

- 八月，於國產汽車公司台北市陳列館，舉辦「陶林陶藝」師生聯展。
- 與師範大學美術系教授蘇茂生、鄭善禧、陳景容在永漢文化會場舉辦陶藝聯展，著名的作品「龍」首次展出。

一九八七　七十三歲

- 十一月，榮獲教育部頒七十五年度民族藝術薪傳獎，肯定其長年潛心研探開發傳統陶瓷藝術之精奧，並將獨到知心得廣傳國內從業人員，提昇陶瓷藝術水準與普及陶瓷工藝風氣。

一九八八　七十四歲

- 六月，台中縣汽車文化中心舉辦「林葆家教授藝術歸鄉」陶藝個展。
- 五月，赴大陸景德鎮、石灣等地陶瓷訪查之旅。

一九八九　七十五歲

- 一月，受邀於國立歷史博物館國家畫廊舉行陶藝個展。
- 六月，個展於台北市印象藝術中心畫廊，主題為青瓷系列。

一九九〇　七十六歲

- 十二月，應台北縣立文化中心邀請，於該中心現代陶瓷館特展室舉辦「林葆家陶藝展」（展期由一九九〇年十二月三〇日至一九九一年二月二十七日）。

一九九一　七十七歲

- 三月，第三屆藝術薪火相傳「台中藝術家接力展」林葆家陶藝展。
- 六月，台灣省立美術館邀請參加台灣工藝展──從傳統到創新。
- 八月病逝於花蓮。

▼林葆家年表記事

一九一五	出生	●十二月十八日出生於台中縣神岡鄉社口村。
一九二二	八歲	●入大社岸里公學校。
一九二八	十四歲	●自大社岸里公學校畢業。
一九三四	二十歲	●畢業於台中第一中學校。
一九三六	二十二歲	●赴日學醫，但因與自身旨趣相違，因此轉入京都石川縣「小松城製陶所株式會社」實習陶瓷製作，從一九三六年至一九三八年九月，兩年餘間或在小松，或在京都。
一九三八	二十四歲	●九月，在京都日本國立陶瓷研究所研習。
一九三九	二十五歲	●十一月，與黃順霞女士結婚。
一九四〇	二十六歲	●在故鄉社口村創設「明治製陶所」，從事碗盤杯等餐具與便器製造，當時在台灣非常希罕，產品很受歡迎，但在日本軍方的統治經濟管制下產品幾乎全部與軍部特約，甚少流通於市面，同時期常在苗栗、大甲及宜蘭等地的陶瓷礦山採樣試驗礦石與黏土。
一九四一	二十七歲	●台灣陶瓷工業工會聘為理事兼審查委員（共八位，台灣人三位，北部是蔡福，南部是辛文恭，理事長是日人芝原千三郎）。
一九四六	三十二歲	●受聘於台灣行政長官公署日產接收委員，並擔任工礦公司苗栗陶瓷廠工務課長，再至新竹分公司任廠長。
一九四九	三十五歲	●創立「陶林工房」工作室從事釉藥研究及台灣省內自產的坏土及其有關的原料試驗與調配，改以現代的技藝來表現傳統陶瓷工藝，並將技術以及從國外收集的資料，提供給國內廠商提昇他們的製造水準及產品的品質。
一九五〇	三十六歲	●指導開發瓷湯匙柄端穿孔吊燒技術，改良坏土配合，調整釉藥以提昇品質並提高產能，設計製作電爐，使能進行試驗或釉上彩燒付用，時任萬華金義合行股份有限公司（今金義合行股份有限公司）。
一九五七	四十三歲	●常駐宜蘭，蘇澳探勘當地礦藏如石灰石、長石、珪石等，並研究其性質與調配使用的要領，協助當地的寶山陶瓷廠改良技術製造電熱瓷壺，這是台灣第一個電器與陶瓷結合的茶具。
一九六〇	四十六歲	●遷居鶯歌，近地緣之利，潛心研究，協助窯業公司改良燒窯技術，將當年三吋六瓷磚的平置燒成法改為直立於匣缽中燒成以增加產能，協助業者開發馬賽克磁磚，陶瓷釉用色料及釉下彩料，製作花器和衛浴陶器。
一九六一	四十七歲	●任中華藝術陶瓷首任廠長，指導傳統花瓶，仿古陶瓷器物製作，提供當時最進步的釉藥，青花染付，釉下彩，釉上彩繪等的技術與知識給該廠。
一九六五	五十一歲	●台灣省陶瓷工業同業公會（一九六七年七月改為台灣區陶瓷工業同業公會）聘為顧問直到一九九一年。
一九六七	五十三歲	●鶯歌鎮新居落成，同時遷入。
一九六八	五十四歲	●以北投土及南勢角土添加高純度氧化鐵開發製作「孟臣壺罐」（朱泥小茶壺）。●三月，於《中國窯業》雜誌撰寫專欄，「陶瓷器初級講座」（二年後該雜誌社改組為每月一刊《台灣窯業》雜誌）。

感謝

黃順霞女士、薛瑞芳先生、林峰子女士、林珠如女士、連寶猜女士、鄧淑慧女士、
蘇茂生先生、林根成先生、陳新上先生、宋廷璧先生、羅森豪先生、唐彥忍先生、
歐賢政先生

圖片提供：台中縣立文化中心（頁34、35、38、39、40、41、53、54、55、59、60、61、62、63、82、83、85、87、88、90、
91、92、97、102、103、107、115、134、135、136、137）

印象畫廊（頁9、17、43、54、65、66、86、94、95、101、107、108、109、116、119、120、121、122、123、124、
125、126、127、129、130、131、138、139、142、144、145、146、148、149）

國家圖書館出版品預行編目資料

古典·陶藝·林葆家／廖雪芳作. -- 初版. --
臺北市：雄獅，2003〔民92〕
面；　公分. --（雄獅叢書；18-045）

ISBN 957-474-059-5（平裝）

1.林葆家-傳記　2.藝術家-台灣-傳記

909.886　　　　　　　　　　92014744

雄獅叢書 18-045

作者	廖雪芳
發行人暨策劃	李賢文
特約顧問	薛瑞芳
企劃編輯	陳玉金·葛雅茜
執行編輯	陳玉金
美術設計	曹秀蓉
校對	編輯部
攝影	林茂榮
製版印刷	沈氏藝術印刷股份有限公司
出版者	雄獅圖書股份有限公司
	106台北市忠孝東路四段216巷33弄16號
	TEL:(02)2772-6311
	FAX:(02)2777-1575
	E-mail:lionart@ms12.hinet.net
網址	http://www.lionart.com.tw
郵撥帳號	0101037-3
法律顧問	聯合法律事務所
初版	2003年8月
定價	NT600元

行政院新聞局登記證局版台業字第0005號
ISBN 957-474-059-5